從 製 作 中 學 習 花 藝 理 論

德式花藝大師的 歐式 花藝設計學

上冊

久保数政・Gabriele Kubo ◎著

EUROPEAN FLORAL DESIGN

國家圖書館出版品預行編目資料

德式花藝大師的歐式花藝設計學 上冊：從製作
中學習花藝理論/久保数政 ·Gabriele Kubo 著；
唐靜羿·王磊譯 . -- 初版 . – 新北市：噴泉文化
館出版 , 2023.8
　　面；　公分 . -- (花之道 ; 80)
ISBN 978-626-96285-8-2 (平裝)

1. 花藝

971　　　　　　　　　　　　　　112010116

花の道 ⑧⁰

德式花藝大師的歐式花藝設計學 上冊

從製作中學習花藝理論

作　　　者／久保数政 · Gabriele Kubo
譯　　　者／唐靜羿 · 王磊
發　行　人／詹慶和
執 行 編 輯／劉薫寧
編　　　輯／黃璟安 · 陳姿伶 · 詹凱雲
執 行 美 編／陳麗娜
美 術 編 輯／周盈汝 · 韓欣恬
內 頁 排 版／造極
出　版　者／噴泉文化館
發　行　者／悅智文化事業有限公司
郵政劃撥帳號／ 19452608
戶　　　名／悅智文化事業有限公司
地　　　址／新北市板橋區板新路 206 號 3 樓
電　　　話／ (02)8952-4078
傳　　　真／ (02)8952-4084
網　　　址／ www.elegantbooks.com.tw
電 子 信 箱／ elegant.books@msa.hinet.net

2023 年 8 月初版一刷　定價 980 元

TSUKURU! MANABERU! YOKUWAKARU! EUROPEAN FLOWER
DESIGN JOKAN by Kazumasa Kubo, Gabriele Wagner-Kubo
Copyright © 2004 SODO PUBLISHING Co., Ltd.
All rights reserved.
Original Japanese edition published by SODO PUBLISHING Co., Ltd.
Traditional Chinese translation copyright © 2023 by ELEGANT BOOKS
CULTURAL ENTERPRISE CO., LTD
This Traditional Chinese edition published by arrangement with SODO
PUBLISHING CO., Ltd.
through HonnoKizuna, Inc., Tokyo, and Keio Cultural Enterprise Co.,
Ltd.

經銷／易可數位行銷股份有限公司
地址／新北市新店區寶橋路 235 巷 6 弄 3 號 5 樓
電話／（02）8911-0825
傳真／（02）8911-0801

歐式花藝設計究竟是什麼？

為了學習、進修歐式花藝，許多人會特意前往歐洲各國學習，

或是參加來自歐洲花藝大師的課程，

但是卻往往無法達到預期的效果。

看到有這麼多人為此而煩惱，我覺得有必要寫一本書，

淺顯易懂地介紹符合現行歐式花藝的正確思考方法、

如何將其運用到自己的設計之中、

以及最低限度需要掌握的技術等……

一本可以輔助大家自學的指南，

於是，促成了這本書的誕生。

請反覆地練習書中各單元的項目，

這些項目的安排能確實地提升大家的程度，

請用心學習，將歐式花藝變成自身的技能！

花阿彌花藝設計學校Gestaltungsschule校長
Gregor Lersch Edition Asia亞洲地區代表
社團法人日本花藝設計師協會（NFD） 名譽本部講師

久保数政
KAZUMASA KUBO

1964年	甲南大學法學部畢業
1965年	美國花藝藝術學校（芝加哥）American Floral Art School (Chicago)畢業
1968至1976年	在日本花藝設計師協會等團體組織的花藝比賽中獲得內閣總理大臣獎、文部大臣獎、農林大臣獎等。
1977年	代表日本花藝設計師參加第三次國際花藝世界盃 Interflora World Cup (Nice, France)比賽。
1987年	邀請Gregor Lersch（德國）到日本進行花藝表演暨講習會。之後又多次組織了以Gregor Lersch、Wim Hazelaar（荷蘭，1982年世界盃冠軍）、Guy Martin（法國）、Daniel Ost（比利時）等人的花藝表演暨講習會。
1993年	邀請德國國立花卉藝術專門學校Weihenstephan的講師代表Gerhard Neidiger到日本開辦Weihenstephan Seminar。
1997年	在1997年埃森國際植物展覽會Essen International Plant Fair '97的亞洲友情展Asia Friendship Show進行花藝表演。
2001年	開始實踐構想數年的「BLUMENSCHULE」計劃。捕捉歐洲的花藝潮流，並介紹給花阿彌的會員。
2002年	在橫濱舉辦了一場題為「友誼25」的表演，是與Gregor Lersch和Wim Hazelaar相識25年後的盛情共演。

花阿彌花藝設計學校Gestaltungsschule董事長
Gregor Lersch Edition Asia亞洲地區經理

GABRIELE WAGNER-KUBO

1961年	於德國Weingarten 出生。
1988年	於德國Freising國立花卉藝術專門學校Weihenstephan畢業，成為花藝大師。
1989年	任職於日本京都的花店，期間獲取了未生流的師範證書。
1990年	在德國設立花藝工作室Studio Comme des Fleurs。
1993年	再次來到日本，進入花阿彌旗下。協助恩師Gerhard Neidiger在日本進行花藝表演暨講習會。此後長期在日本擔任歐式花藝的指導，同時協助Gregor Lersch、Detlef Klatt、Ursula Wegener等人進行花藝表演暨講習會。擔任埃森國際植物博覽會Essen International Plants Fair 1997 年亞洲友誼展（德國埃森展覽中心）的協調員和評論員。
2001年	和久保数政一起開始實踐構想數年的「BLUMEN-SCHULE」計劃。捕捉歐洲的花藝潮流，並介紹給花阿彌的會員。

序 歐 式 花 藝 設 計 概 述

「歐式花藝設計」一詞在花藝設計世界中開始被人們所意識，是近幾十年的事情。但是我認為到目前為止，還沒有多少人能明確地解說和整理其確切的範疇和含義。實際上，即使是去過歐洲的德國、荷蘭、法國等國家進修，都很難找到關於「歐式花藝設計是什麼」的具體答案。

因為「歐式花藝設計」一詞是日本人自創的，是先有了對「歐式風格」的想像之後再轉化之後再來的詞語。也就是說，沒有能夠說明這句話的具體決定因素。雖說如此，也並不是說現在於日本展開的「歐式花藝設計」概念就完全是模稜兩可的，新的詞彙產生還是有其必然原因的。從歷史的角度去看，可能比較容易找出答案。所以我們把歷史分為1945年之前和之後兩個階段來進行說明。

在日本歷史上有一種逐漸發展形成的設計花藝手法，名為「花道」。其與茶道相輔相成，彼此影響構建出一個獨特的世界，並傳承到了現代。在具有這樣歷史背景的日本，飄洋過海而來的外國「花藝手法」就被當作是新穎、更加現代的造型，被人們逐漸接受。而這些外來設計大多是幾何學的，以「面」為主體的形式。

於1945年第二次世界大戰之後，日本的花藝設計世界迎來了巨大的轉折點。「美式風格」的事物紛紛湧入日本，進入日本的「美式花藝」比1945年之前的幾何學、面性的花藝形式，在功能上更加實用、合理。且為了能更快速、更多、更簡單地製作作品，發明了在作品中使用海綿的設計。換句話說，也就是進一步強調了花藝設計「商品」的側面。在此之後，圓形、三角形、四邊形……等幾何學的造型，或其應用變化的設計得到了更廣泛的研究，並一直延續至今。

但是，美國和日本順著這脈絡一路發展的同時，歐洲各國的走向卻略有不同。他們反而沒有放棄重視「更加傳統」的設計姿態。繼承了戰前的方法，使得以手捆綁的Strauß（花束）至今仍處於花藝師技術的中心地位。當然，在歐洲，使用海綿製作的作品或商品也在逐漸形成，但不如美國那麼盛行。

歐洲所追求的不僅是海綿的設計，也不單單是幾何學的設計，而是「更加自由、更有動感的」設計。

首先倡導這一說法的是名為「Weihenstephaner」的德國國立花卉藝術專門學校校長——莫里茨·埃弗斯。他在1954年出版的著作《花的作品形態》中主張，花藝設計的精髓在於全面地表現「花」這一植物所具有的獨特性、生命力和設計性。並提倡「花藝設計的根源在於從自然中學習」。

「歐式花藝設計」的原點就在於此。這個理念可以說是我們現在要傳達或想像中被稱為「歐式花藝設計」的真實身份。莫里茨·埃弗斯提倡的「歐式花藝設計」的概念到底是什麼樣的呢？下方來為大家說明一下。

這個觀點的出發點，是將每朵花都當成是已經完成的造型物。他說，仔細認真地觀察花，從花上所具有的性格和姿態，來分析花所給人的印象、花的主張程度、動態、質感、象徵性、香氣等，從各個角度分析花並反映在設計上，是非常重要的。綜觀所述，理解花所具有的各種「表情」，將其作為花藝設計的一個要素，這個想法被定位為「特殊構成理論」。首先了解花、分析花，掌握其相關要素。這個理論是為了理解「歐式花藝設計」的基本出發點。

使用「特殊構成理論」分析花之後，再思考如何彙整來製作成作品的方法，被稱為「一般構成（造型）理論」。這不僅僅是在花藝，一般的設計思考中可以想到的圖形設計和裝飾設計等，也都是一樣的，所以應該很容易理解。也就是說，完成作品時不可或缺的技術理論就是「一般構成理論」。

通過前述的說明，應該可以大致瞭解「歐式花藝設計」的概要了。至今為止，歐式花藝設計之所以讓人覺得難以理解（這樣想的人一定很多吧），大概是因為「特殊構成理論」是建立在極其「個人化」的解讀基礎上吧！而且，必需將它與「一般造型理論」建立密切結合的的關係。

首先，請先理解這一點，而關於「歐式花藝設計」的具體理論，我們將從下一章開始展開。

本 書 的 使 用 方 法

15個可以邊做邊學的主題
利於實踐的操作方法頁面 P.22起

本書是以自學歐式花藝為目標，從初級到中級者，設計了15個主題課程。各個主題約有3至4個作品範例介紹，可以一邊學習、一邊參考階段性的製作過程圖片、實際製作時的各參考注意要點，全面地掌握設計理論和操作技巧。

設計主題
學習歐式花藝設計時的主題及說明，明確指出該學習的內容。

作品題目
作品的題目和說明，記載設計要點和概要。

花材
記載範例中所使用的花材名稱。

花材的選擇要點
說明如何配合主題選擇合適的花材。當實際操作時，買不到相同花材，或是想要嘗試其他花材時，此說明可以作為決定代用花材的參考。

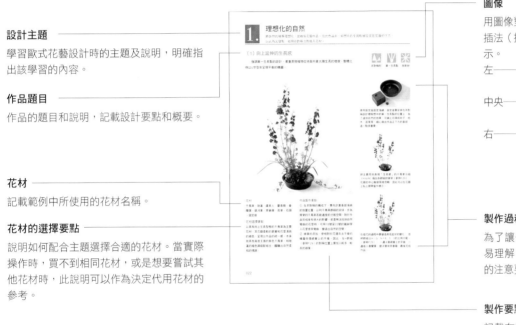

圖像
用圖像對作品的排列法、焦點類型、插法（捆綁方式）等做一目了然的標示。

左——排列法，對稱形或非對稱形。

中央——單一焦點或複數焦點，單一生長點或複數生長點。

右——配置法（捆綁方式），放射狀、平行狀、交叉狀、纏繞狀。

製作過程的照片解說
為了讓作品製作順序的設計要點更容易理解，以圖片分步驟介紹每個階段的注意要點。

製作要點
記載在實際作品製作過程中要注意的具體事項。

每個主題的檢查要點
這裡列出了每個主題在設計和技巧的檢查項目。實際作品製作完成後，將作品和這些項目進行對照並加以檢查，以幫助提高作品的完成度。

整體要點總結
各個設計主題的預習和複習P.18至P.21，P.36至P.43
為了全面地快速掌握本書的15個設計主題，為大家總結了各主題的學習攻略，可以用來幫助預習和複習。

學習設計理論
淺顯易懂的設計理論解說 P.2至P.16
本書中的歐式花藝設計理論，是基於Weihenstephaner德國國立花卉藝術專門學校所學的理論，進行深入淺出的講解。

目錄

上冊

前言

作者簡介

序 歐式花藝設計概述

第1章　歐式花藝設計理論

第2章　漸進式的課程

上冊

EUROPEAN
FLORAL DESIGN

歐式花藝
設計學

第 1 章

歐式花藝設計理論

在解釋什麼是歐洲花藝設計之前，我想先解釋一下德國國立花卉藝術專門學校（Weihenstephan）發表這一理論的概念。這一理論根源於從每一朵花都是一個完整形體的觀點。「仔細觀察每一朵花，體會花卉的性格、姿態外形所產生的印象、主張程度、動態、質感、色彩、象徵意義、香味等。認真地分析每一枝花並理解它，這一點很非常重要的。」創建這一理論的毛利茨・埃巴爾斯如此說道。

正因為是對花一枝一枝的仔細分析，而形成特別的構成要素，以此作為理論來使用，所以它被翻譯為「特殊構成理論」。更簡單地說，它是以花材分析為基礎的理論。而指導如何利用依據「特殊構成理論」分析過的素材，來創作作品的理論則被稱為「一般造形理論（一般構成理論）」。

這一理論不僅在花藝設計中，在平面設計、裝飾設計等一般普通的設計構思中，也可以靈活運用，這樣理解起來就會比較容易。

特殊構成理論
一枝一枝地分析
花材的方法

＋

一般構成理論
花藝作品的造形方法

歐式花藝設計理論的構成

一、以特殊構成理論為基礎的花材分析法

在歐式花藝設計中開始具體的造形作業前，首先必須理解「特殊構成理論」。 換言之也就是「觀察和理解作為花藝設計素材的植物的方法」。只有在充分瞭解植物的基礎上，才能做出充分發揮花材原始之美的花藝設計。

1 現象形態的分析	2 植物動態的分析	3 質感分析	4 色彩分析	5 象徵意義分析	6 香味分析
分辨花材主張程度的強弱	認識植物所具有的動態	理解植物的表面構造（質感）所給予人的印象	理解色彩的效果	理解帶有象徵意義的植物	理解香味的效果

特殊構成理論系統

（1）現象形態的分析……分辨花材主張程度的強弱

所謂現象形態的分析，就是對花材的姿態外形、自然生長方式、給人的印象等進行仔細觀察，找出它的個性，根據花材主張的強弱，把花材分類成「大主張的花材」、「中程度主張的花材」和「微弱主張的花材」等。

例如外形大的即為主張較強、小巧的即為主張較弱；能單獨存在開花的為主張較強、群生的則主張較弱；需要寬闊空間的植物為主張強的，相反則為主張弱的……這樣對各種外觀仔細觀察後，最終決定整體的印象。

當然這樣的分類不是絕對的。實際上從花苞的開合程度、花色等，即使同一種花材也會產生不同強弱的主張、與不同花材的搭配也會增加其相對效果。最終還是要由設計師做出自己的判斷。

重要的不是確定分類的界限在哪裡，而是在認識每種花材主張程度的基礎上，把適當的存在感正確地應用到作品中。

①大主張的花材

　　整體主張較強的花材，也稱為「支配形態」或「高貴的形態」。這類花材獨立生長、不成群生長，開花時美得近乎誇張，給人留下高貴的印象。在作品中運用這類花材時，要給予充分的空間，如果能做出疏朗的效果，就能夠把花材的個性發揮出來。

　　例：天堂鳥、飛燕草、百合、孤挺花、狐尾百合、愛情花、劍蘭、火鶴、大蔥花、帝王花、海芋、水燭、蝴蝶蘭等。

大主張的花材

②中程度主張的花材

　　綜合的主張程度比「大主張的花材」略弱，但仍有存在感，具有一定程度的可識別性。也稱為「主張形態有存」或「華麗的形態」，顧名思義，這類花材具有華麗、豪華又豐富的美。他們較少以群生的形態出現，自然生長時需要一定的空間。在作品中使用這類花材時，一方面要注意判別每種花材的形狀和姿態，另一方面要避免安排得過於密集。

　　例：鬱金香、鳶尾花、水仙、菊花、大波斯菊、洋桔梗、陸蓮、小蒼蘭、丁香、繡球花、芍藥、虞美人、大理花、玫瑰等。

中程度主張的花材

③微弱主張的花材

綜合的主張程度較低，也稱為「共同形態」或「單純形態」。這類花材個別的存在感較低，群生的形態下才能辨識出其存在感。另外那些如野草般不經意的自然風情、外形質樸的花材也可以歸入這個範圍中。在作品中使用這類花材時，若能讓它們在較低的位置密集地聚在一起，就可以發揮較好的效果，並能柔化整個作品的氛圍。

例：三色堇、勿忘我、雛菊、翠菊、雲南菊、金盞花、矮牽牛、萬壽菊、葡萄風信子、綠珠草、蒲公英、番紅花、報春花、苔草類、蘑菇類等。

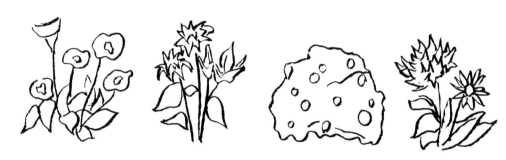

微弱主張的花材

（2）植物動態的分析……認識植物所具有的動態

每種植物都擁有自然的動態（趨勢）。受太陽等光的影響，有會追隨陽光的向光性，也有會避開陽光的背光性。植物在不同光線下，受其特性驅動而產生了動態，這最終決定了整個植物本身的形態。

像這樣，根據植物的生長方向和在其影響下形成的植物形態分為若干種類型，藉「植物的動態所製作出的形態」為植物的動態分析提供可能。

植物動態從形態特徵上可以大致分為「可感知到顯著的動感」＝「動態」和「靜止、感知不到動感的」＝「靜態」兩類。同時還能進一步地對「動作形態的特徵」做更詳細的劃分。每一種動作形態給第三者的印象各不相同。若把握這些特徵做出有效的設計，就能創作出可以引起觀眾情感共鳴的作品。

① 動態組＝「可感知到明顯的動感」

a. 向上生長──直線型

AUFSTREBEND

正如這個單詞的含義，它是向上生長且筆直延伸的形態。有偏男性的印象，象徵「知性」、「信心」、「靈性」等。在作品中使用這類植物時，需要在上方營造寬闊的空間。

例：繡線、狐尾百合、飛燕草、水燭的穗、金鳳花等。

向上生長──直線型

b. 向上生長──展開型

AUFSTREBEND-FNTFALTEND

向上生長後在上方，又向四周形成擴展之勢的形態。作品中使用這類形態的花材時，需要營造出有足夠高度和寬度的空間。展現在高處展開的花的氣勢，形成有視覺衝擊力的設計。

例：百合、鳶尾花、石蒜花、水仙百合、海芋、火鶴、天堂鳥等。

向上生長──展開型

c. 全方位向上生長型

ALLSEITIG

向各個方向擴展的同時，向上生長的形態。在作品中使用這類植物時，需要營造一定的空間。因為是全方位的向上伸展，所需要的空間也有一定的寬度，同時由於性質特徵較為明顯，所以也較難和其他花材搭配。

例：尤加利、蘆薈、朱蕉、腎藥蘭等。

全方位向上生長型

d. 向上生長且頂端呈圓形或球形

AUFSTREBEND MIT RUNDEM ENDPUNKT

植物整體姿態呈向上生長的動感，但頂端的花形卻幾乎是沒有動感的形態。作品中只使用這類花材的花朵時，也可以把它們歸類到靜態組。

例：芍藥、大花蔥、繡球、向日葵、玫瑰、康乃馨、太陽花、虞美人等。

向上生長且頂端呈圓形或球形

e. 搖擺型
AUSSCHWINGEND

向上生長的同時，上部呈現出曲線般的彎曲形態。常給人「柔順」、「優雅」、「簡潔」、「獨特的」等印象。

例：小蒼蘭、翠珠、雪柳、小手毬、文心蘭、大戟、熊草、春蘭葉等。

搖擺型花材

f. 曲折零散型
BRÜCHIG

從柿樹、山毛櫸的樹枝上，常能看到分枝向四面八方擴展的形態。擴展的方向時而曲折、時而急遽的變化，給人「攻擊性的」、「堅固」、「奇特」等具緊張感的印象。作品中使用這類植物時，相對地也需要營造寬闊的空間。

例：枸橘、狀元紅、亂子草、山歸來、蔓梅擬。

曲折零散型花材

g. 全方位蜿蜒型
SPIELEND

爬牆虎等攀爬類植物中常見到的、向不同方向蜿蜒蜷曲擴展的形態。作品中使用這類植物時會給人「自由」、「柔軟」的印象。

例：常春藤、茉莉、九重葛、鐵線蓮、香豌豆等。

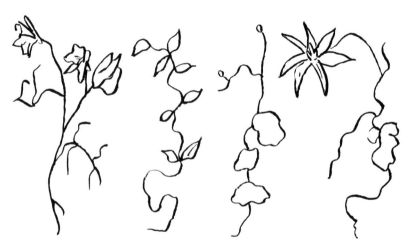

全方位蜿蜒型花材

② 靜態組＝感知不到動感的植物

a. 向下垂落型

ABFLIEßEND

向下方垂掛般的生長形態。在作品中使用這類植物時會給人「哀愁」、「感傷」、「灰心」、「無力」、「靜寂」等印象。

例：柔麗絲、珍珠吊蘭、垂柳、愛之蔓、鯨魚花、日本地榆等。

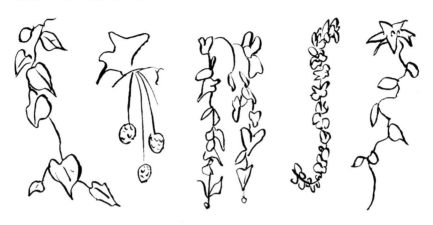

向下垂落型花材

b. 靜置型

LAGERND

花莖較短或整體高度較矮，給人「坐著」般印象的植物形態。在作品中使用這種植物會給人「安定」、「沉著」等印象。

例：葉牡丹、蘑菇、南瓜、帝王花等。

靜置型花材

以上的分類並沒有將每種植物做明確的區分。歸入動態組的植物也會因使用方法的不同而產生靜態的效果，相反的情況也會存在。例如動態組的①「向上生長——直線型」中的水燭，如果去掉莖只把穗插入海綿中，就可以扮演起靜態組的②「靜置型」的角色。

講解到這裡，對於植物的動態會給人們留下什麼樣的印象，大家都應該有些認識了。了解這些知識並運用到花藝作品的設計中，相信就能夠創作出打動人心的作品。

（3）質感（表面構造）分析……理解植物的表面構造（質感）所給予人的印象

為各種花材所具有的質感去作分類是非常有必要的。植物的表面會給我們「粗糙」、「平整」、「光滑」等各種印象，以接收到的印象為基礎，把更加具體的觸感進行分類。這將對設計有非常大的影響，因此是花藝設計學習中極其重要的要素。

質感與色彩的關聯性非常強，它們相互影響，因此不可能為每種植物做劃一地分類。例如同樣是玫瑰，紅色的有絲絨般的質感，而白色的則有絲綢和棉花般的質感。

①金屬般的質感（硬挺有光澤、表面平滑）

火鶴、拖鞋蘭、蔓綠絨的葉子等

②陶瓷般的質感（硬挺有光澤、表面平滑）

鐵炮百合、風信子、馬達加斯加茉莉等

③玻璃般的質感（硬且帶透明感，表面平滑）

小蒼蘭、風鈴花（高山羊齒）、耬斗菜等

④皮革般的質感（有光澤、平滑）

天使蔓綠絨、高山羊齒、山茶花的葉等

⑤絲絨般的質感（柔軟、有厚度）

深紅色玫瑰、大岩桐、水燭的穗、雪絨花等

⑥絲綢般的質感（柔軟、有光澤）

陸蓮、虞美人、芍藥、香豌豆花等

⑦羊毛般的質感（蓬鬆柔軟）

兔尾草、棉花、藿香薊等

⑧織錦般的質感（粗糙的粗線條、不透明）

秋海棠的葉子、太陽花、天人菊、網紋草等

　　以上分類方式只是作為一個例子，分類並沒有一定的標準，依個人感覺不同會有不同的分類方式，分類自身也可能更加細化。可以嘗試觀察各種植物，做出自己的分類表。透過分類能更加具體清晰地瞭解植物的質感。

（4）色彩分析……理解色彩的效果

對植物來說，色彩是最重要的要素。花材色彩的豐富程度遠遠超出一般的色彩標準，因此必須對每種個性的色彩分別予以思考，並以色彩理論為基礎進行設計。

關於色彩，有無限挖掘的可能性，這裡僅就花藝設計初級和中級，所必需的色彩理論中的色相環進行相關說明。

紅、黃、藍是色彩的三原色，通過三原色的混合能得到所有的色彩，三原色也稱為一次色。把一次色的其中兩種顏色分別等量混合就可以得到紫色、綠色和橘色，這就是二次色，這些二次色構成二次色色環。再把等量的一次色和二次色分別混合，就可以得到藍綠色、黃綠色、橘黃色、橘紅色、紫紅色、藍紫色等三次色，這6個三次色組成三次色色相環。

一次色之間的搭配是對比最強、最具視覺衝擊力的，二次、三次色之間的組合的對比效果就逐漸變弱。

另外，色相環上對角線位置的相對色彩（綠與紅、藍與橘等）是為互補色關係，也是視覺衝擊力強的搭配。

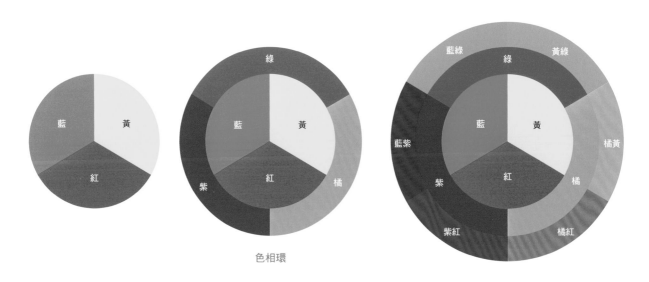

色相環

（5）象徵意義分析……理解帶有象徵意義的植物

象徵是指「把抽象的事物或精神指標的東西，用具體的形式表現出來」。例如，日本自古以來迎接神靈時都是把松樹、楊桐樹作為神靈憑依的植物，因此被賦予了「神聖」、「莊嚴」的象徵意義。另外古希臘則賦予月桂樹神聖的屬性，作為神聖的象徵。

象徵意義不是花語，而是比花語含有更強的訊息。在德國花藝理論中被提到的，花材具有的個性雖然和現象形態有重疊，但更多是指意識形態領域的東西。例如玫瑰象徵愛，向日葵象徵太陽、橄欖象徵和平等更深的內涵。

在特定的文化圈內，那些有象徵性植物的「意義」是共通的。這個「意義」對花藝設計的影響也非常強烈，所以認真地對植物的象徵意義進行瞭解和分析，是非常重要的。

（6）香味分析……理解香味的效果

「清爽」、「甘甜」、「優雅」等花材自然的香味，也是花藝設計的重要元素。能令人聯想起春天的風信子和小蒼蘭的香味、令人放鬆的梔子花、茉莉花的香味，聖誕期間歐洲到處瀰漫著肉桂和各種香草的香味等。香味和象徵性同樣都帶有「意義」，是花藝設計中看不見也不可或缺的造形要素。

也許還有更多需要思考的分析要素。對花藝設計師而言，這些特殊構成理論的要素，當然也會有不同的選擇比重。

接下來，以上述的內容為基礎，我們開始講解一般構成理論。

二、以一般構成理論為基礎的作品造型順序

為了讓讀者透過本教材能更容易地理解歐式花藝設計，我們運用「一般構成理論」，就進行製作具體的作品造形（設計）時的順序和方法做說明。

決定選用「自然」還是「非自然」

決定選用「對稱」還是「非對稱」

決定選用「單一焦點」還是「複數焦點」、「單一生長點」還是「複數生長點」

決定選用「放射狀」、「平行狀」、「交叉狀」還是「纏繞狀」

運用「分組」、「排列」還是「分散」的技巧

一般構成理論系統

（1）決定作品的造形方法

首先要決定是做「表現自然的」還是「表現人為構思的」作品，由此決定造形的方法。

① 表現自然的作品（有機的形態）

所謂「表現自然的作品」，就是以花材原生形態的姿態、形狀、動態為中心，依循自然的設計，也被稱為「有機的形態」。根據作品中含有的自然風格程度的不同，又分成「植生的」、「生長的」、「自然的」構成等各種類型的設計。

有機的形態	植生的構成
	生長的構成
	自然的構成

② 表現人為構思的作品（非自然的）

「表現人為構思的作品」是指以設計為優先，花材只是作為設計上素材就其機能性不可避免地使用，不依循自然的設計。

可以做出「非植生的」、「裝飾性的」、「結構性的」構成等，也包含幾何學造形在內的各式各樣的設計。

非自然的形態	非植生的構成
	裝飾性的構成
	結構性的構成
	其他

（2）決定構成方法

決定了造形方法之後，接著是決定構成的方法。所有造形優美的作品都有一定的構成秩序，在花藝設計中為了能夠創作出優美的作品，也必須在作品中創建出一定的秩序。構成方法有「對稱Symmetrie」和「非對稱Asymmetrie」兩種形式。

	對稱Symmetrie	非對稱Asymmetrie
	嚴密的構成	自由的構成
	明確的	有隱性的規則
	左右對稱	左右不對稱
特徵	嚴謹	自由的
	靜態的	動態的
	非自然的感覺	自然的感覺
	易於掌握	經過訓練後才能掌握

① 對稱Symmetrie

這裡所說的對稱，並不是數學中那種左右完全對稱的形式。花作為有生命的物體，每一朵都不盡相同，要做到嚴密的左右對稱是不可能的。花藝設計中的「對稱Symmetrie」，包括作品輪廓和花材配置都完全對稱的「嚴密的對稱」，也包括作品輪廓對稱但花材配置卻不對稱的「緩和的對稱」。

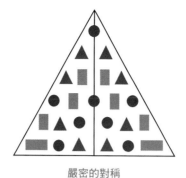

嚴密的對稱
作品輪廓和花材配置幾乎都對稱

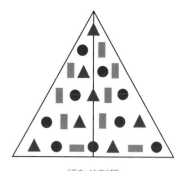

緩和的對稱
作品輪廓幾乎都對稱，但花材配置非對稱

② 非對稱Asymmetrie

非對稱形是指作品的輪廓和花材的配置都是自由的，但是因為需要維持平衡的狀態，因此不要和無秩序混淆。

花藝設計中的非對稱，是在重視花的分量、姿態、質感、動態、色彩等綜觀各方面平衡的基礎上製作作品。蹺蹺板是最容易用來理解非對稱概念的原理。下圖就好像在蹺蹺板的左右兩側擺放重量不同的東西嘗試取得平衡。

以此為基礎，可以決定在花藝設計中的非對稱該如何分配花材（如最下方圖片。具體的範例請見P.23、P.27）。此外，也會藉此理解到花材的配置方法會隨著「焦點」的不同，插法也會跟著不同。

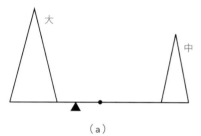

（a）
兩側物體大小不同時，取得平衡的狀態

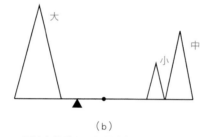

（b）
一個較大物體和兩個較小物體間取得平衡

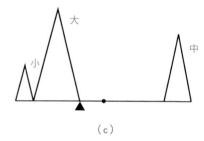

（c）
由於和大物體對抗的中型物體較重，所以在大物體旁加了一個的小物體來取得平衡

蹺蹺板原理

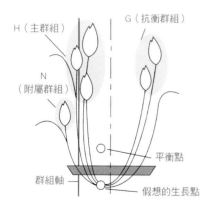

選用單一生長點或是單一焦點的作品

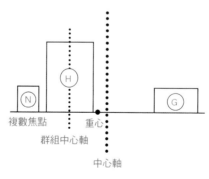

選用複數生長點或是複數焦點的作品
（從側面看）

選用複數生長點或是複數焦點的作品
（從正上方看）

基於蹺蹺板原理作具體的花材配置示例

（3）決定生長點或焦點

決定造形方法、構成方法之後，接著就要考慮製作作品時，必然會涉及的焦點或是生長點了。

花藝設計中花的起始點分兩類，一類是所有花莖的出發點都集中在一點，另一類是每個花莖各有不同的出發點，也就是在一個作品中存在複數個出發點。

在本書中，以人為形態（人工形態）的設計中稱為焦點，在自然形態的設計中稱為生長點。

在歐式花藝設計（德國理論）中對於焦點的思考方式是非常有特徵的，特別是以生長點作為每個花在造形時的出發點。也就是說，以自然的觀點來形成的語言。

但是細看「焦點」這一詞彙，有「技術上的焦點＝mechanical focal point」，還有「視覺上的焦點＝visual focal point」的意思。「技術上的焦點＝mechanical focal point」中也有「假想中的焦點或生長點＝imaginärer Punkt（德）」的含義。對於焦點的說明方法各有不同，需要對其做必要的思考及理解。

① 單一焦點

所有的花莖都集中到一個點。如果是插作設計，焦點的位置通常是在花器中或花器上的海綿中；如果是製作螺旋花腳花束，焦點則和綁點重合。

單一焦點的作品中，花的配置通常以放射狀為主（P.14），但也會有呈交叉狀和纏繞狀配置的情況（P.15）。

單一焦點的插作設計或花束
所有的花莖彙集到花器中的一點或綁點上。

② 複數焦點

所有的花莖都有各自不同的起點（焦點）。在複數焦點的作品中，花的配置方式主要為平行狀（P.15），但也會有呈交叉狀和纏繞狀配置的情況（P.15）。

複數焦點的插作設計
所有的花莖都有各自不同的起點（焦點）。

③ 單一生長點

這是依循自然的設計，看起來像複數花莖從地下的同一個點生長出來。通常生長點都會被安排在花器中，有的時候假想中的生長點，也會被安排得更向下一些。單一生長點的代表作是「分成3群組的非對稱構成插作作品（P.22）」，它是在1950年代迅速流行開來的，在那個只有裝飾性作品的時期，它被看作是極其「自然」的作品。而至今，這種自然界中不可能有的、明顯表現出創作者意圖的作品已經不能歸納入「自然的構成」了，因此本書把它作為「理想化的自然」來介紹。

單一生長點的作品中，花的配置通常以放射狀為主（P.14），但也會有呈交叉狀和纏繞狀配置的情況（P.15）。

生長點概念由來
從球根中伸展出的鬱金香（花、葉、莖）的所有線，生長點集中在球根裡。

假想中的生長點
在單一生長點的作品中，有時生長點在比花器底部還低的位置。這被稱為「假想中的生長點imaginärer Punkt（德）」。

④ 複數生長點的插花作品

在依循自然的作品中，所有的花莖，看上去都是從土壤中各自的生長點分別長出來的。這種思考方法源於觀察自然時發現到「每根花莖和旁邊的花莖呈平行狀生長」。在複數焦點的作品中，花的配置方式主要為平行狀，但也會有呈交叉狀和纏繞狀配置的情況（P.15）。在自然構成的作品中，無論平行狀的，還是交叉狀的、纏繞狀的，都是複數生長點的。

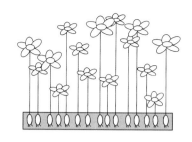

複數生長點的插作設計

（4）決定花材的配置或捆綁方法

如果要插作作品，就需要確定配置的方法；如果要製作花束，就需要確定捆紮的方法。也就是決定是採用放射狀的配置（捆綁）方法、平行狀的配置（捆綁）方法、交叉狀的配置（捆綁）方法、纏繞狀的配置（捆綁）方法，還是採用除此之外其他的配置（捆綁）方法。

這些配置（捆綁）的方法並不是一個作品中只能用一種，而是可以組合在一起使用的。

① 放射狀配置（捆綁）方法

放射狀是指線條從一個點出發向四面八方射出，在花藝設計上指的是所有花莖都從某一點出發向外伸展的狀態。這種作品，原則上從插腳的位置應該看不到花莖之間的交叉，即使在它上方花材之間有彼此纏繞、交叉、平行等情況，只要它們是從單一個點出發的，就可視之為「放射狀」。例如，從假想中的單一生長點出發的插作設計中，在花器上方的花莖之間即使看起來是平行的，但因為它們都是從一個生長點出發的，所以仍屬於「放射狀」。

由於放射狀作品中所有花材都是從一個點出發的，因此原則上焦點類型就歸類為單一焦點或單一生長點。

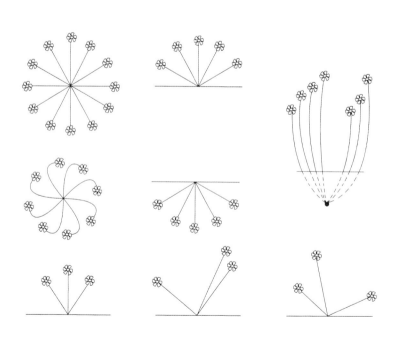

各種放射狀的種類

014

② 平行狀的配置（捆綁）方法

平行狀指的是所有的花莖都朝向相同的方向插製的狀態。有垂直方向、水平方向及斜向等。既可以做出對稱的設計，也可以做出非對稱的。

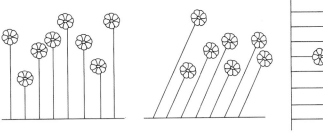

各種平行狀的種類

③ 交叉狀的配置（捆綁）方法

花莖之間呈直線交叉的狀態稱為交叉狀。不僅複數焦點的作品可以做出交叉狀，單一焦點的作品也可以透過彎曲的花莖交錯做出交叉狀。

此外，交叉狀又分為「向外伸展呈現動態的交叉」和「向內閉合呈現動態的交叉」，構成方法選用對稱或非對稱的構成皆有可能。

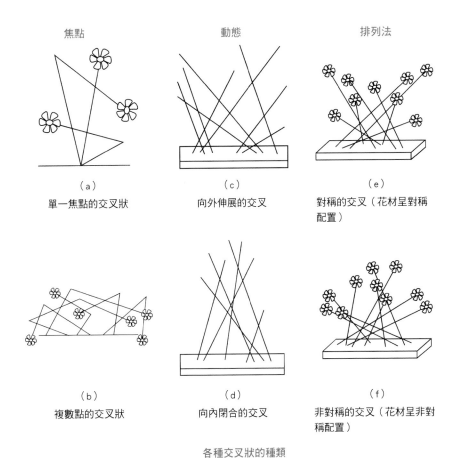

焦點　　　　動態　　　　排列法

（a）
單一焦點的交叉狀

（c）
向外伸展的交叉

（e）
對稱的交叉（花材呈對稱配置）

（b）
複數點的交叉狀

（d）
向內閉合的交叉

（f）
非對稱的交叉（花材呈非對稱配置）

各種交叉狀的種類

④ 纏繞狀的配置（捆綁）

纏繞狀指的是利用花材等素材柔軟的曲線做出纏繞捲曲的狀態。例如利用藤蔓類材料，或者線條纖細的綠色植物相互纏繞進行製作。

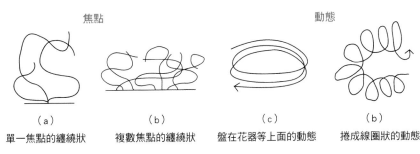

焦點　　　　　　　　　　動態

（a）
單一焦點的纏繞狀

（b）
複數焦點的纏繞狀

（c）
盤在花器等上面的動態

（b）
捲成線圈狀的動態

各種纏繞狀的種類

（5）彙整作品

　　最後，考量如何運用技術彙整作品。主要的技巧有「分組」、「排列」、「分散」3種。這些技巧在作品中不僅可以單獨使用，也可以組合起來使用，請把它們看作實現自己的構思和設計的手段。

① 分組的技術 → 面狀、塊狀（立體）

　　「分組」指的是在一個作品中做出幾個群組，利用花材的疏密展現出面狀和立體的塊狀。透過分組突顯花材的個性，使作品更穩定或更加有一致性的效果。

② 排列的技術 → 線

　　排列是活用線條的排列方法，包括「橫向排列」、「縱向排列」、「斜向排列」等種類。請注意避免線條因為彼此重疊而使線條感消失。通過線條的展現，能夠製作出富有生命力的、生動活潑的作品。

③ 分散的技術 → 點

　　安排花材時不刻意組合、讓花材分散開來，這是強調點的技術。由於花材是以分散的方式存在，因此在花材個性的表現上較受限制，但作品整體的形態卻會因此被彰顯出來。

　　以上1至5的步驟對花藝設計從構思到製作的順序做了說明。除此之外還必須在操作的同時考慮下方「設計上的秩序」。關於這些內容在此僅先做要點介紹，在下冊中再進行詳細的說明。

統一感 （Unity）	調和（Harmony）
	對比（Contrast）
	變化、多樣性（Variety）
造形的構築	調和（Harmony）
	對比（Contrast）
	變化、多樣性（Variety）

歐式花藝
設計學

第 2 章

漸進式的課程

一、 表現自然

表現自然並不是要和自然分毫不差，重要的是無論是觀賞者還是創作者，都能從作品中「感受到自然」。

也就是要感受到植物自然生長的樣貌、從根部延伸出來的生長感、群生植物的生命力，或是藉由各種植物種類的組合，形成雖然不同於自然，但能給人與自然法則相近的自然印象。以此作為原點，總結出設計要點，找出挑選花材的關鍵，這個過程是在表現自然時，極其重要的環節。

在日本有很多人非常在意哪種程度是自然的，到哪種程度是非自然的、分界線在哪裡等細節。然而這個分界線是花藝師自己決定的，並沒有明確的規則和理論。

花藝師自身對於自然的理解程度不同，也會造成作品形式的不同，重要的是，要經常去觀察自然，把握每一次觀察到的狀態，輸入到腦海裡。

這可能就是學會「表現自然」的重點。

「表現自然」的作品中，非對稱形式（Asymmetrie）的比較多，究其原因是因為自然界中的事物大多數是以非對稱的形式出現。當然，也是有接近對稱形式的事物存在，但整體來看，還是以非對稱形式的更為常見。

所以製作「表現自然」的作品時，要掌握非對稱形式的平衡原理和其分組的思考方式，以及實踐應用的技術是非常重要的。因此，在創作作品前一定要認真的了解以下兩點：

①非對稱形式的平衡原理

②非對稱形式的分組思考方式

（可參考P.23，P.27）以進行充分理解。

表現自然的設計基礎是「非對稱形式」，以此為原則，根據作品製作順序（P.11）確定每一種要素及花材。

在本書中進行講解有關「表現自然」的主題，有下列三者：理想化的自然、小型的群生、自然中常見的平行生長。

1 理想化的自然

2 小型的群生

3 自然中常見的平行生長

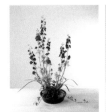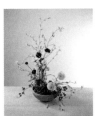

（1）理想化的自然　作品P.22至25

排列法：非對稱形
焦點的種類：單一生長點
配置法：放射狀

　　理想化的自然植生設計。這個設計是1954年由Weihenstephaner德國國立花卉藝術專門學校的校長莫里茨‧埃弗斯在發表他的花藝理論時所提出的。

　　這個由假想中的單一生長點所形成的設計，在當年被認為是生動地表現自由感的自然作品。在那個以對稱形式為主流的時代，讓人感到耳目一新。但是，仔細思索一下，從一個生長點之中長出各種植物，就我們來看，在現實的自然中是不可能存在的，所以大家應該把它看作是反映理想化的自然，製作一個有植生感的作品。

　　這個設計裡包含了非對稱形的平衡方法、自然的高低差、原生形態花材的選擇等，表現自然時的眾多要素。至今仍經常出現在德國花藝學校和花店人員培訓的考試項目之中，是歐式花藝設計最根本的形式，所以請大家要反覆地練習。

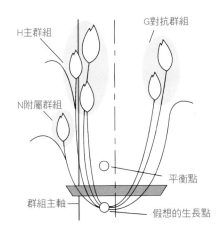

G對抗群組
H主群組
N附屬群組
平衡點
群組主軸
假想的生長點

● 依照非對稱的排列法，將花材分成H-G-N三個群組
● 營造所有的花材都從單一生長點（假想中的生長點）中長出的效果。
● 從一個生長點呈放射狀延伸花材的線條。

學習攻略

設計

① 呈現一個生長點的樣貌

　　要意識植物從一個生長點生長出來，尊重植物生長的形態和外觀給人的印象。雖然是表現自然的作品，但要以理想化的自然去思考。

② 各群組之間的關連性

　　按非對稱形式排列的分組，各群組內要有共同要素，使其產生「關連性」。

③ 表現植生感

　　將同樣習性的植物組合在一起，表現生長形態上的統一感。

④ 善用植物的生長形態

　　注意每一種主張程度不同的植物的姿態、形狀、動態、生長的律動等，以不違背其自然性的狀態下，一邊想像在自然中應有的形態一邊進行製作。

技巧

① 製作自然氛圍的基部

　　在構思如何為非對稱形式配置分組時，也要為模仿自然的設計製作一個基部。利用海綿的造型、碎石、砂、樹皮等有自然感的材料，都可以作為基部的構成要素。

② 非對稱的分組

　　從假想的生長點，依非對稱形式將花材按H-G-N分組後插入。生長點的位置一定要從中心軸向左側或右側偏離。

③ 各群之間要平衡

　　非對稱的H（主群組）、G（對抗群組）和N（附屬群組）在形狀、大小、分量等方面的平衡都要注意。

④ 使用共通的素材

　　把主群組（H）中使用的素材，同樣應用到其他群組中，使群組之間產生統一感。

⑤ 營造前後空間感

　　為了營造前後空間感，不僅在前方，在後側也要插入同樣的素材。

⑥ 做出高低差

　　同一群組內的同樣素材要插出微妙的高低差，可營造出更加自然的印象。

花材選擇

① 主張程度要有變化

　　把主張程度不同強度的植物搭配組合。若想做主張程度相近的組合，則要選擇在植生方面有共通性的。

② 符合自然生長形態

　　把在相同環境中生長的，或生長習性相似的植物組合在一起。

配色

　　以不減損作品自然氛圍，且效果和諧的配色為主。避免使用對比色、互補色等過於極端、強烈的配色。

（2）小型的群生 作品P.26至30

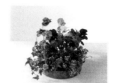

排列法：非對稱形
焦點的種類：複數生長點
配置法：平行狀

　　這和理想化的自然一樣，也是自然植生的設計。但使用主張程度較不強的植物，營造群生，表現自然中不同植物聚集生長的樣貌。使用崛起於1970年初的平行狀插法，這種設計形式能更好地表現自然。雖然在現在平行狀（Parallel）似乎是司空見慣的，但在1970年代卻是劃時代的新設計。

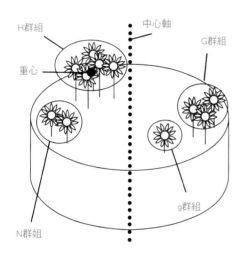

- 依照非對稱的排列法，將花材分成H-G-N-g四個群組。
- 營造所有的花材從不同的生長點中長出來的效果。
- 從各自的生長點呈平行狀延伸花材的線條。

學習攻略

設計
　　① 表現植物群生的特性
　　利用主張程度較小，生長習性相同的植物，營造出群生的樣貌，藉此來有效地表現每種植物微妙的差異和特性。這是靈活運用植物的姿態、形狀、動態等外觀印象的設計。
　　② 呈現複數生長點的樣貌
　　所有的花材都要各自獨立插入，有不同的生長點，除了插腳位置，還要注意花器和海綿中假想的生長點位置不可以彼此重合。
　　③ 使其成為有自然印象的作品
　　表現自然並不是要和自然完全相同，那樣只會顯得雜亂無章，應該將自然中的一個場景予以加工設計，最終作成作品。

技巧
　　① 製作自然氛圍的基部
　　在構思如何為非對稱形式配置分組時，也要為模仿自然的設計製作一個基部。利用海綿的造型、碎石、砂、樹皮等有自然感的材料，都可以作為基部的構成要素。
　　② 非對稱的分組
　　依照非對稱形式將花材按H-G-N-g分組後插入。主群組的重心位置必須從中心向左右和前後偏離。
　　③ 意識著平行狀配置
　　各個形成群組的花材要呈平行狀（Parallel）插入，但要求比較寬鬆，有局部呈現交叉狀是可以的，因為這才是植物在大自然中自然生長的模樣。
　　④ 營造高低差
　　完成分組後，一邊注意群組之間的間隔，同時也要有高低錯落的安排，這樣能營造出更加自然的印象。

花材選擇
　　① 小型花材的組合
　　將主張程度沒有那麼強，形態較小的花材組合在一起。避免使用蝴蝶蘭、玫瑰、海芋等主張程度強的花材。
　　② 選擇能自然地融合在群生之中的花材
　　有的花材主張程度比較強，但是只要群聚在一起不會看起來不自然，也可以作為使用。例如百合、波斯菊、水仙等，在野生環境中就是群生的花材，可以根據組合的花材斟酌使用。
　　③ 符合植生
　　選擇在相同自然環境中生長的，生長習性相近的花材加以組合。

配色
　　以不減損作品自然氛圍，且效果和諧的配色。避免使用對比色、互補色等過於極端、強烈的配色。

（3）自然中常見的平行生長 作品P.31至35

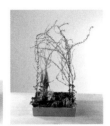

排列法：非對稱形

焦點的種類：複數生長點

配置法：平行狀

這和理想化的自然、小型的群生一樣，也是自然植生的設計。和小型的群生一樣都是採用複數生長點平行配置的手法，所以能夠很好地表現自然。使用有一定高度的花材作為主花，利用它們長長的花莖在花器上營造出野外植物群生的空間。在這個設計主題中為了使效果更加自然，除了使用主張程度較強的材料作為主花之外，還要使用主張程度中等及程度較弱的花材作為配花。

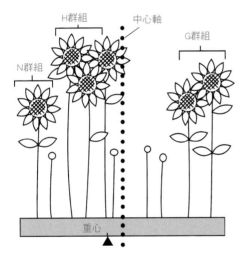

H群組　　中心軸
N群組　　　　　G群組
重心

● 依照非對稱的排列法，將花材分成H-G-N三個群組。
● 營造所有的花材從不同的生長點中長出來的效果。
● 所有的花材幾乎從各自的生長點呈平行狀延伸花材的線條。

學習攻略

設計

① 呈現複數生長點的樣貌

所有的花材都要各自獨立插入，有不同的生長點，除了插腳位置，還要注意花器和海綿中假想的生長點位置不可以彼此重合。

② 過半數以上的花材要呈平行狀插入

在做自然的表現時，不需要把所有的花材都插成平行，因為在實際的自然中，也不可能全都是平行的狀態，但至少要有半數以上是插成平行的，其餘有少量的花材彼此交錯，反而看起來更自然。

③ 局部交叉

在平行的配置中，如果局部以自然的交叉手法插入花材，在植生感的表現上效果會更好。

④ 善用植物天然的生長姿態

在製作平行狀配置時，要尊重花材各自在自然中生長的姿態，不要違背它們自然的生長姿態和動態。

技巧

① 製作自然氛圍的基部

在構思如何為非對稱形式配置分組時，也要為模仿自然的設計製作一個基部。利用海綿的造型、碎石、砂、樹皮等有自然感的材料，都可以作為基部的構成要素。

② 非對稱的分組

依照非對稱形式將花材按H-G-N分組後插入。各群組的分量要依其分組的比例分配。

③ 營造高低差

調整花莖的長度，營造花材上方輪廓的高低落差。同時要避免形成階梯式的排列，順著特定方向下降或上升。

④ 使用共通的素材

將主群組（H）中使用的素材，同樣應用到其他群組中，使群組之間產生統一感。

⑤ 營造前後空間感

在平行的配置中，從作品側面觀看也要呈現平行，利用花材的前後安排做出作品深度。

花材選擇

① 小型花材的組合

將主張程度沒有那麼強，形態較小的花材組合在一起。避免使用蝴蝶蘭、玫瑰、海芋等主張程度強的花材。

② 選擇能自然地融合在群生之中的花材

有的花材主張程度比較強，但是只要群聚在一起不會看起來不自然，也可以作為使用。例如百合、波斯菊、水仙等，在野生環境中就是群生的花材，可以根據組合的花材斟酌使用。

③ 符合植生

選擇在相同自然環境中生長的，生長習性相近的花材加以組合。

配色

以不減損作品自然氛圍，且效果和諧的配色。避免使用對比色、互補色等過於極端、強烈的配色。

理想化的自然

將自然的場景理想化，並做成花藝作品。在此作品中，假想中的生長點被設定在花器的下方，
以此為出發點，依照非對稱法則插入花材。

（1）向上延伸的生長感

強調單一生長點的設計，著重表現植物從地面向著太陽生長的樣貌。整體比
例以U字型來呈現平衡的構圖。

非對稱形　　單一生長點　　放射狀

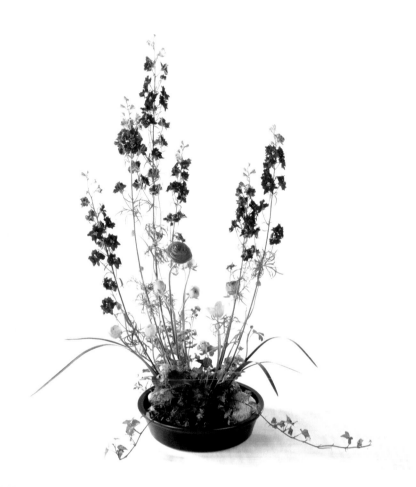

使用固定座固定海綿，固定座要安排在非對
稱設計裡假想中的單一生長點的位置上。為
了達到自然的效果，可鋪上石頭或砂子、枯
木、苔草等，細心做出作品正下方的基部，
這一點很重要。

把主要用來表現「生長感」的千鳥草分組
（H-G-N）插出各群組的骨架（參照P.23），
花器的中心軸容易被忽略，因此可以在花器
上貼上膠帶當作標示。

花材
千鳥草·陸蓮·虞美人·藿香薊·春
蘭葉·銀河葉·常春藤·苔草·石頭
·固定座

花材選擇要點
以具有向上生長型態的千鳥草為主要
花材，其花瓣柔軟的感覺和花莖清爽
的綠色，呈現出作品的統一感。本身
就具有高度主張的紫色千鳥草，和陸
蓮的暖色調搭配組合，醞釀出自然柔
和的情調。

作品製作要點
① 在非對稱的構成下，事先計算基部海綿
的放置位置，以利千鳥草群組的安排。作為
骨架的千鳥草若能適度的分割空間，對於作
品完成度有很大的影響。若是無法找到自然
彎曲的花莖時，可用18號至22號的鐵絲穿
入花莖使其彎曲，營造出自然的空間。
② 綠葉的添加，使相對於花器失去平衡的
構圖恢復視覺上的平衡。因此，在H群組
（參照P.23）的對稱位置上要加入較多、較
長的綠葉。

在插花的過程中要營造高低起伏的變化，並
將群組以H：G：N＝8：5：3的比例分配。
（參照P.23），一邊注意視覺上的平衡，一
邊插入春蘭葉、銀河葉和常春藤，最後完成
作品。

　　花藝設計的排列法有對稱與非對稱兩種。一般來說，為了讓左右非對稱的排列能自然的呈現作品的美感，需要理解非對稱的構成方式。在這裡，我們利用蹺蹺板的原理和其關係，來說明非對稱的法則。

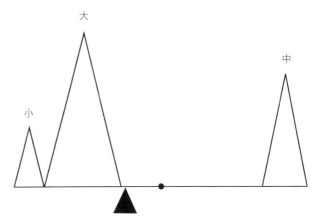

非對稱的基本構成方式＝源於蹺蹺板的平衡原理

以對稱軸為分界線左右形態相異，但以支點為中心，兩側則保持平衡。蹺蹺板的平衡原理中，輕的一方離支點的位置比重的一方較遠。

　　非對稱的排列法並非是無秩序的，如同將大中小群組安置在蹺蹺板上那般，維持平衡是需要左右均衡分布的。左頁單一生長點的作品，就是依圖一蹺蹺板的原理，插出如圖二般的圖形。主群組＝H（HAUPTGRUPPE）插在略為偏離中心軸的位置，對抗群組＝G（GEGENGRUPPE）插在與H相抗衡的位置，最小的附屬群組＝N（NEBENGRUPPE）插在H的旁邊，三者呈平衡的配置。各群組的分量以黃金比例為基準，做H：G：N＝8：5：3的比例分配。蹺蹺板的原理下也有許多平衡方式的變化，這些變化也都可以運用在花藝上。（參照P.6）

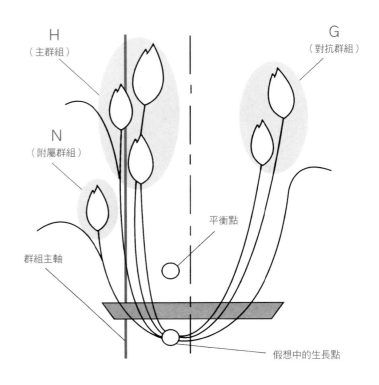

單一生長點非對稱構成的基本排列法

上圖是依據蹺蹺板原理製作花藝設計非對稱構成的例子。支點即為平衡點略為偏離中心軸，位於其左側，假想中的生長點位於平衡點的下方，以平衡點為中心，在分組上注意保持左右兩側的平衡。

（2）植物自由生長形成的律動感

自然界中的植物具有自由生長形成的律動感。

將植物自然的動感添加到作品中，可賦予作品生命感。

非對稱形　單一生長點　放射狀

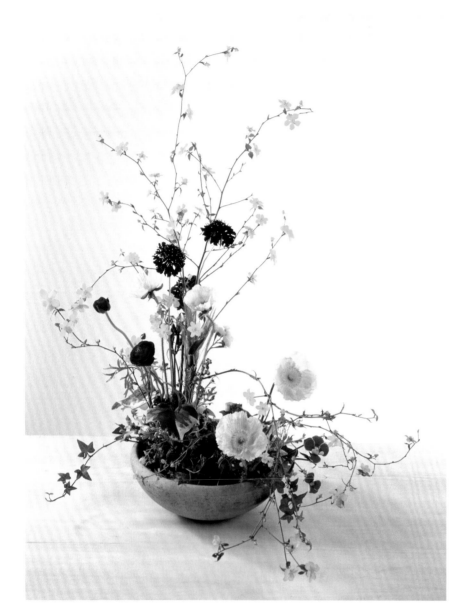

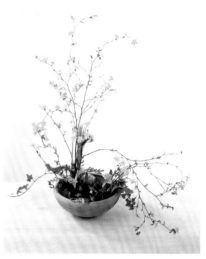

一邊觀察整體的比例，一邊為H群組、G群組和N群組，各群安排主花棣棠花適當的分量。一邊注意視覺上的平衡，一邊插入春蘭葉、銀河葉和常春藤，最後完成作品。

花材

棣棠花・銀葉菊・葡萄風信子・水晶草・撫子花・松蟲草・陸蓮・姬金魚草・虞美人・常春藤・苔草・石頭・裝飾石

花材選擇要點

在這個主題需要選用枝條能自由伸展的材料，如棣棠花，來表現自然的印象。和纖細舒展枝條相搭配調和的，是向上生長、頂部呈圓形的松蟲草和陸蓮，以葡萄風信子和撫子花來平衡空間。

作品製作要點

① 在製作自然的非對稱主題時，為達到優美的比例會特別重視黃金分割法使用，在這個作品中以高度：寬度：深度＝8：5：3的比例去製作，能顯得優雅又平衡。

② 各群組之間的高低差也採用這個比例來做。

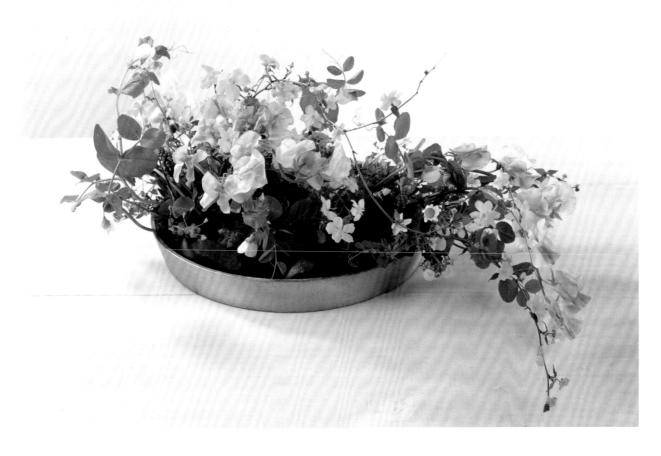

花材

棣棠花 · 香豌豆花 · 葡萄風信子 · 彩虹菊 · 金盞花 · 水仙 · 荷包花 · 繁縷 · 豌豆 · 野豌豆 · 苔草 · 石頭

作品意圖

這個作品視覺上的主張程度不大，使用了三種豆科植物，營造一種接近自然的場景，和前面兩個向上延伸的生長感不同，這個作品以野原中的野生植物為印象，展示了單一生長點橫向延展生長的植物群。香豌豆柔和的淡紫色和數種黃色的搭配，完美的調和在一起。

理想化的自然──設計和檢查要點

① 作品整體是否呈現出自然的氛圍？

② 是否有假想中的單一生長點？

③ 是否有維持作品整體的平衡？

④ 是否使用了主張強、中、弱的各種花材？

⑤ 是否有使用石頭、枯木、砂子等自然素材製作具有自然感的作品基部？

⑥ 是否依照非對稱排列法的原則，對花材進行了分組（H-G-N）？

⑦ 各群組是否有使用相同的花材，使各群組之間產生關聯性，並達成作品的統一感？

⑧ 高低差和高低錯落的變化是否能看起來自然？

⑨ 是否有在主群組的後方也插入花材，使作品更能具有前後空間感？

⑩ 作品整體的視覺比例是否合適？

2. 小型的群生

請將主張程度較小的植物聚集在一起表現出自然。
運用複數生長點做不對稱的群組，並做平行狀的配置。

（1）將強弱感不同的花材組合在一起

　　首先將主花和配花做出形成對比的安排，營造輕快的動感和活潑健康生長的印象。將形狀、色彩主張較強的花材和主張較小的花材組合在一起，通過對比襯托彼此的個性。

非對稱形　　複數生長點　　平行狀

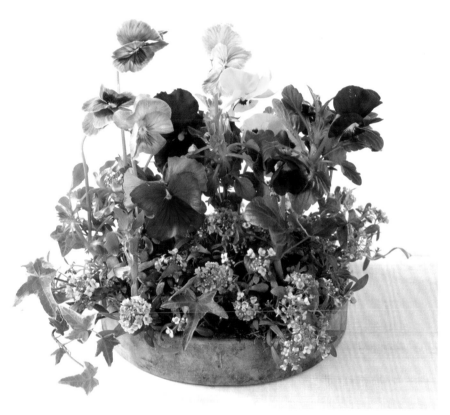

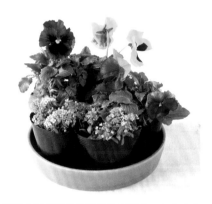

可預先將盆裝的草花放入花器中，在此時先就群組的位置、配色的平衡、整體的分量及完成時的印象進行確認，製作時再比照此作為高低差及分組的安排。

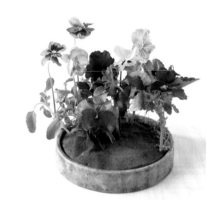

主花三色堇大致分組後，一邊注意色彩的安排，一邊從後向前逐步插入。基部先預先鋪好苔草，再加入香雪球，到最後要形成自然的分組。採用平行狀的配置製作複數生長點。

花材
三色堇・香雪球・常春藤・苔草

花材選擇要點
以花園的某個角落為印象，選擇適合的花材。主花的三色堇和配花的香雪球、葉材的常春藤。將各個角色不同的材料組合在一起。

作品製作要點
① 在主張程度較小的花材組合中，最重要的課題是，如何將各種花材的個性發揮到最大限度。如果說混搭可以有效地互相襯托個性，那麼在這類設計中相鄰的花材，都能使彼此的特性更加提升。
② 自然感的作品通常採用非對稱的配置，將主花三色堇分別安排在H主群組、G對抗群組、N附屬群組三個群組中。

　　在之前介紹過非對稱的基本構成方式，是源於蹺蹺板的平衡原理（參照P.23）。在此對於自然感更為顯著的複數生長點的非對稱排列法做說明。

　　和單一生長點的作品一樣，複數生長點作品中的非對稱排列法，也是基於蹺蹺板的平衡原理。

　　主群組＝H（HAUPTGRUPPE）插在略為偏離中心軸的位置，對抗群組＝G（GEGENGRUPPE）插在與H相抗衡的位置，最小的附屬群組＝N（NEBENGRUPPE）插在H的旁邊，三者呈平衡的配置。各群組的分量以黃金比例為基準，做H：G：N：＝8：5：3的比例分配。

　　複數生長點的自然風作品，有將小花以群生的方式做水平面呈現的作品（P.26至30），也有將較高的花材做成樹籬那般呈現垂直面的作品（P.31）。更有高度和深度兼備的立體作品（P.32至33）。對於展示水平面的作品，從上方觀看的設計效果比較重要，所以要如右上圖那般注意（H-G-N）群組的安排。呈現垂直面的作品，從側面觀看的設計效果比較重要，所以要留心像右中圖那般的（H-G-N）群組安排。立體作品則是兩圖的兩者平衡都要兼顧。

　　另外，為了能夠在作品中做出多個生長點，需要如右下圖採用平行狀的配置。

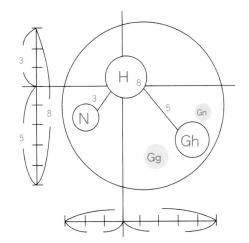

複數生長點非對稱分組的俯視圖

主群組＝H位於中心略偏後方的位置，對抗群組＝G位於中心軸另一側靠近前方，最小的附屬群組＝N和H在同一側但離中心更遠，也偏靠近前方。為使G和H、N三者達到平衡，依循蹺蹺板的原理，把G安排在離中心最遠的位置上。為了能夠做出深度，做出與G抗衡的Gg群，和附屬的Gn群，Gh：Gg：Gn＝5：3：2的比例。

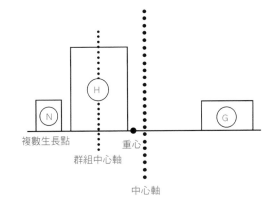

複數生長點非對稱分組的平視圖

主群組＝H位於中心軸偏左的位置，對抗群組＝G則位於中心軸另一側離中心最遠的位置，最小的附屬群組＝N和H在同一側但離中心更遠的位置。為使G和H、N三者達到平衡，依循蹺蹺板的原理，把G安排在離中心軸最遠的位置上。

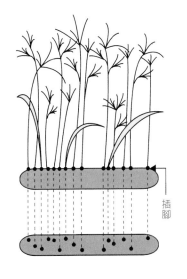

平行的插入點範例

平行插作的注意要點
①避免階梯狀排列，要做出高低落差的效果。
②所有的花莖插入點都不要相同。
③插入點不要橫向排成一列，重要的是要做出前後感。

（2）主張程度相同的植物組合在一起

　　這是典型的以「微弱主張、外觀不顯眼的群生」為造型主題的設計。每一種材料的主張都不是很明顯，插出來的效果就彷彿是自然界的一部分。

非對稱形　　複數生長點　　平行狀

花材
撫子花・孔雀草・斗蓬草・細梗鴨拓草・常春藤・苔草・砂子

花材選擇要點
以主張程度較弱，外觀不顯眼為關鍵詞來選擇花材。以撫子花為主花，孔雀草為次要主花，斗蓬草和細梗鴨拓草為配花。

作品製作要點
① 基本上採用平行配置法，要注意作品整體的凝聚力，及花器的圓形形狀，配花及常春藤等，要以蓬鬆的圓形向外延展。
②以小型群生為主題的題材，植物間的起伏要緩和，高低差異不要過大。

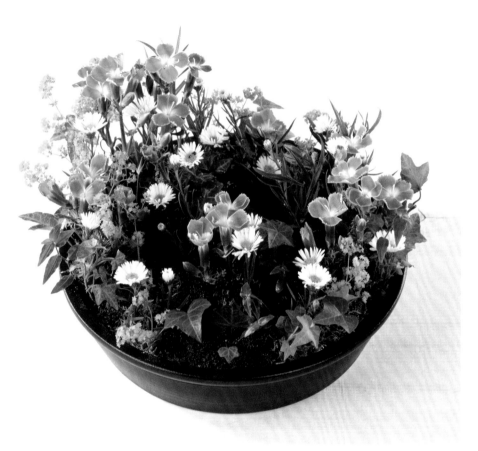

依照非對稱的配置在H-G-N的位置上插入撫子花，這時整個花器中H群組和G群組的對峙分佈位置是重點。

加入N和Gg群，在各群內營造微妙的高低差。一邊進行製作，一邊以砂子和苔草做底邊的覆蓋。隨著對非對稱分組的理解加深，對H-G-N，H-G-N-g、Gh-Gg-Gn的組合變化也要逐步學習。（參照P.27右上圖）

（3）使用有動感的材料

以自然界中的一個場景為設計構思的出發點。象徵告知春天的來訪，以營造從土裡冒出新芽的樣貌。使用苔草、砂子、泥炭蘚、樹皮等也會有增強的效果。

非對稱形　　複數生長點　　交叉狀

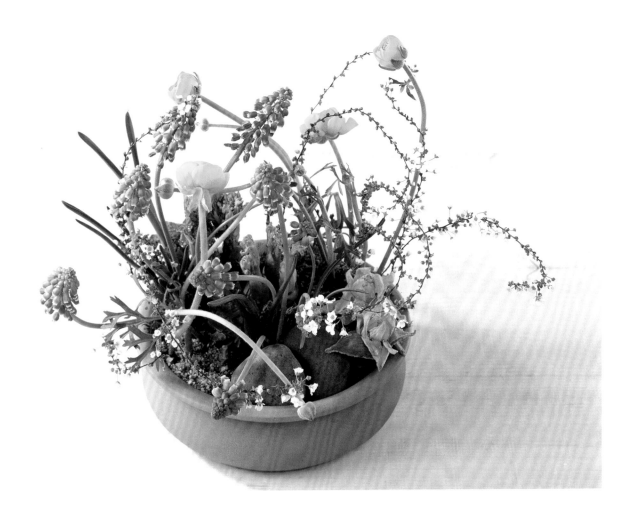

以鐵勺挖出一個符合石頭形狀的凹陷處，讓石頭可以自然地埋入其中。蜂斗菜、菜花及椶木芽以20號鐵絲插入做造型。在這個作品中動態是非常重要的，一定要仔細觀察過自然中植物的動態後，再行製作。

花材

蜂斗菜・菜花・椶木芽・葡萄風信子・陸蓮・雪柳・苔草・石頭・水苔・樹皮

花材選擇要點

這個設計以春天為主題選擇花材，以蜂斗菜和菜花作為主花，同時考慮和椶木芽互融性友好的花材，同樣也在春天裡發芽的葡萄風信子、雪柳和陸蓮則擔任了這個角色。

作品製作要點

① 依照非對稱排的構成方式插入蜂斗菜、菜花及椶木芽，群組之間的過度要柔和，界線不明顯，高低差也不大，這樣能營造更自然的表現。

②在視覺上，擔任主角的花材都相對比較「靜態」，也沒什麼高度，為了表現期待春天到來的愉快心情，加入了葡萄風信子和陸蓮，營造出充滿生氣，有躍動感的輪廓。

變化型 自然流動的植生感

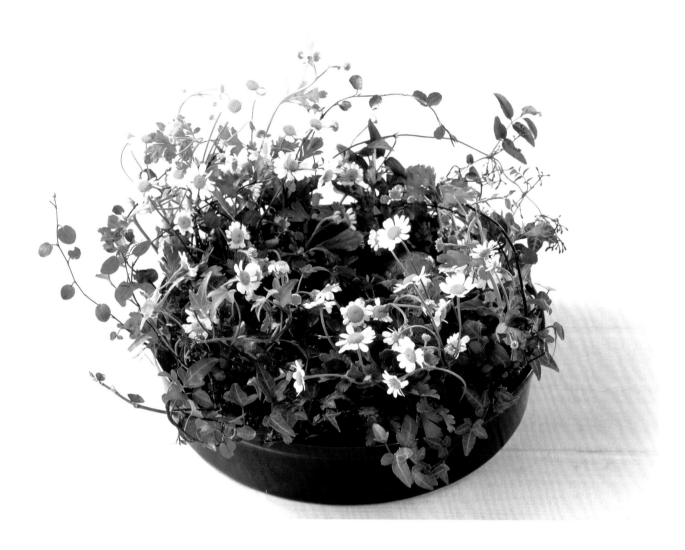

花材
洋甘菊・鈕釦藤・多花素馨・常春藤・
苔草・石頭・砂子

作品意圖
作品主題是「自由伸展的」群生，使用了也稱為鐵線藤的鈕釦藤，及藤蔓類的多花素馨和常春藤。鐵線藤和多花素馨都是選擇開白色小花的品種，主花也是選擇開著可愛白色花瓣的洋甘菊。屬性相同、顏色相同的植物，按著相同的延伸方向組成群生，能大幅地提升作品的平衡感、統一感和律動感。

小型的群生——設計和檢查要點

① 作品整體是否呈現出自然的氛圍？

② 是否有營造出複數生長點？

③ 是否有使用主張程度過強的花材？

④ 是否有使用石頭、枯木、砂子等自然素材，製作具有自然感的作品基部？

⑤ 是否依照非對稱排列法的原則，對花材進行了分組（H-g-N）？

⑥ 高低差和高低錯落的變化，是否看起來自然？

⑦ 花腳的安排是否有呈現平行狀配置？

3. 自然界中常見的平行生長

使用較高的花材，強調花莖的平行走向，做出立體的自然表現。
在這裡也要依照非對稱的配置，將花材安排成自然的群組。

（1）活用較高的植物營造平行狀的排列

這是最典型的以「複數生長點」、「平行配置」來表現自然的設計。使用長槽型花器進一步強調作品「橫向平行排列」的造型特色。

 非對稱形　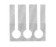 複數生長點　 平行狀

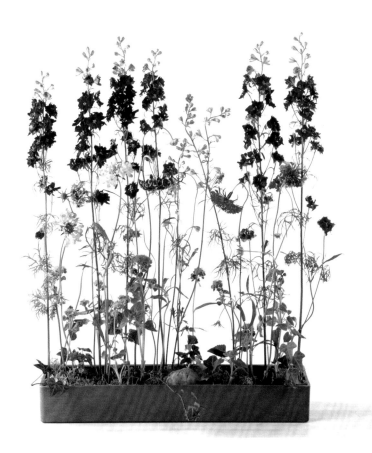

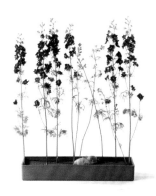

以千鳥草來作為各群組骨架的部分。分量感以 H：G：N＝3：2：1為比例，於這個階段在局部製作一些交叉的配置。

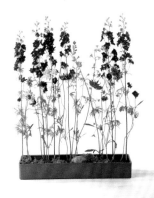

一邊以不同的高低變化添加配花的松蟲草，一邊注意3：2：1的分量平衡。同時也要注意空間上不要偏向某一側。分量3：2：1的比例僅是一個大略的目標。而要讓整體取得平衡的大致比例是寬度：高度：深度＝5：8：3。

花材

千鳥草‧松蟲草‧藿香薊‧常春藤‧苔草‧石頭

花材選擇要點

若能將主張強、中、弱的植物都組合在一起，就更能把主題明確的表現出來。範例中主要使用了主張強的千鳥草，中程度主張的松蟲草、主張弱小的藿香薊和常春藤等。

作品製作要點

① 主花千鳥草的頂端的部分，要營造出緩和的高低起伏，如果插成一直線，就算使用了自然的花材，也會看起來不自然。

② 在局部製作些微的交叉，是為了讓作品呈現較自然的效果。

③ 為各群組製作不同的高度變化時，要活用花材的自然生長形態，注意平衡安排在適當的空間裡。

（2）做出高度時同時營造作品的深度

　　這個主題是以「四方型」花器，表現主題的「平行狀」設計。關鍵是如何運用植物聚集的密集度，來增添作品的統一感。

非對稱形　　複數生長點　　平行狀

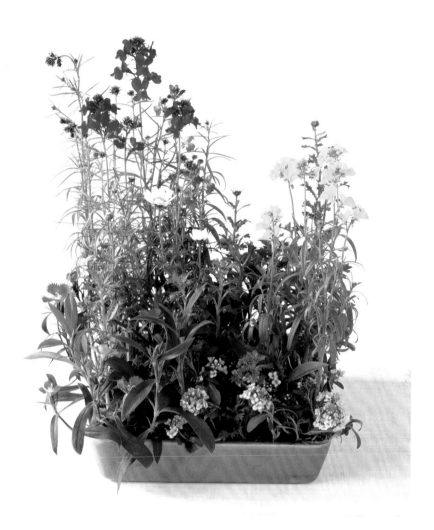

在花器角邊的內側放入H群組，成為中心的花材決定作品的高度。要做出較密集的設計，可先在底部鋪上苔草。

一邊留意H-G-N各群組，一邊留心整體的平衡。注意一定要把花器的四角都插滿花材。

花材

姬金魚草・小雪球・撫子花・香雪球・苔草

花材選擇要點

主花選擇有向上生長感的粉色和黃色姬金魚草，同時選擇有相同生長形態的花材作為配花。撫子花和香雪球在主張程度上有共通性，在色彩方面也很協調。

作品製作要點

① 先決定好H-G-N各群組要在四方型花器裡的哪個位置。

② 為了提高植物的原生形態，不要過度修剪植物的花莖。由於葉子的自然生長感也是設計的一部分，所以保留露在海綿之上的葉子，將花材安排出極端高低差異，也是為了展現自然感。

（3）營造規模更大的自然空間

和前面的作品一樣是使用方型花器，表現的「平行狀」主題。但本作品的重點是放在「在更大的空間中營造自然」，以表現來自於「森林中的一部分」的印象。

非對稱形　　複數生長點　　平行式　　交叉式

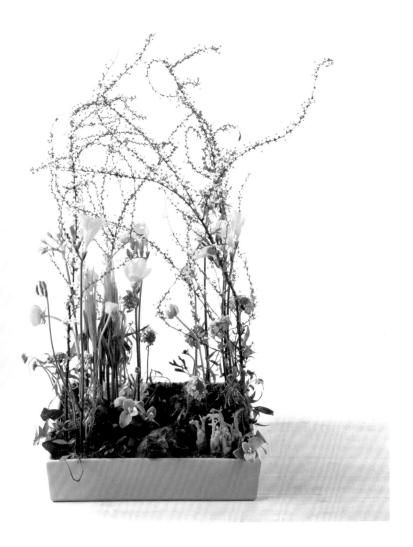

將海綿打滿整個花器，並以固定座固定，再使用鐵勺挖出要放入石頭的位置。

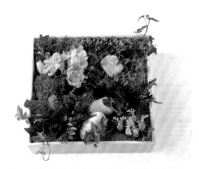

根據各群組的位置在地面做出起伏的變化。營造在森林中可看到的發出新芽、生長出小花的樣貌。與此同時，插入苔草、樹皮、砂子等強調自然感的素材。

花材
蜂斗菜・日本稄木芽・小麥・雪柳・素心蘭・陸蓮・蜀葵・紫嬌花・瑪格麗特的花苞・金盞花的花苞・蠟菊・高山羊齒・常春藤・苔草・石頭・砂子・樹皮

花材選擇要點
作品的構思來自於「森林中的一部分」的印象，雪柳可以扮演樹木充滿生意的恣態。樹根附近要選擇能表現出生命力的植物，為了使每種花材都能體現出各自承擔的角色，請避免使用看起來像雜草的花材。

作品製作要點
① 能預想作品的最終完成效果是非常重要的。若能想像出整體的效果，什麼花材要放在什麼地方，也就比較容易下決定。
② 基部的製作也非常重要。

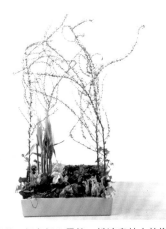

在花器的四個角插入雪柳，扮演森林中的樹木。一邊轉動花器一邊插入枝條，營造自然感的同時，要確認枝條是否筆直，花材之間是否有互相平行。

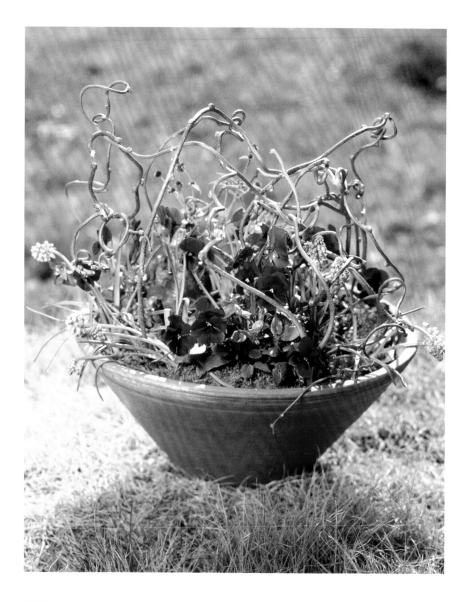

獼猴桃藤交叉的部分分別固定，做出平衡的效果。以塑膠袋堵住花器底部的排水口，以避免之後倒入的石膏流入並堵塞住。

倒入石膏固定獼猴桃藤的底部。可以將石膏放入塑膠袋後再擠入花盆，這樣能避免把手弄髒。石膏乾了以後，將先前堵住排水孔的塑膠袋拔掉，基部就製作完成了。

花材

三色菫・葡萄風信子・岩白菜・獼猴桃藤・石膏・土・苔草

作品意圖

想像在花器裡製作組合盆栽的作品。以三色菫的紫紅色為主，和長滿粉紅色小花又帶有特徵的茶色葉的岩白菜一起組合，表現出色調的統一感。在其間點綴了冒芽的葡萄風信子。相較之下，群生的作品較缺乏動感，俏皮的加入富有動感的獼猴桃藤以添加設計感。在自然的印象中引入靜與動的組合，創作具有自然感又生動活潑的作品。

變化型 不平衡的生長感

花材

帶苔的梅枝 · 迷你蝴蝶蘭 · 文心蘭 · 鐵線蕨 · 朱蕉

作品製作意圖

長滿青苔的梅花枯枝歷經風雪，最終在大自然裡倖存下來。花語是幸福與愛的蝴蝶蘭，散發精緻典雅的氣息，這兩者是在大自然絕對不會出現的組合。蝴蝶蘭的粉色彷彿能給生命已經終結的梅樹注入新的生機一般，像這種看似不平衡的搭配組合，花材的選擇方法和高度的造型技巧是必要的。此作品的花材選擇完全符合植物自然生長的規律，是具有南國風情的植生作品。

有重量感的苔木以水泥固定，中央部分要做出排水孔。

自然界中常見的平行生長──設計和檢查要點

① 是否依據植物的自然生長型態巧妙地運用花材？

② 作品中是否有呈現複數生長點？

③ 大部分的花材是否有呈平行狀插入？

④ 是否有使用石頭、枯木、砂子等自然素材，製作具有自然感的作品基部？

⑤ 是否依照非對稱排列法的原則對花材進行了分組（H-G-N）？

⑥ 各花材間高低錯落的變化，是否能有看起來自然的律動感？

⑦ 各群組中各種花材的分量，是否有依其群組的比例安排？

⑧ 主要的花材是否有分配在各群組之中？

⑨ 在安排平行配置的同時，是否也有帶有具自然感的交叉？

⑩ 透過插花位置的前後變化，營造作品的深度。不僅是正面，從側面也要做出平行狀的表現。

二、非自然的表現

非自然的表現，簡單的說就是「以花為設計素材做機能性的設計、也必然是不依循自然的設計」。

如果說表現自然的設計是「更加接近自然」，那麼非自然的表現則是「盡可能地排除自然元素」。

非自然構成和自然構成之間，最根本的區別在於是否表達「人為的想法」。有的設計表現出卓越的機能性，而有的設計則是藉由花材的組合，營造一種油然而生的效果，並以此來決定整體的構成。

這種設計的基礎有裝飾的、非植生的、結構性的……等幾何學的造型要素。在造型中，可以說只表現單獨一個要素的情況是比較少的。相反的，將數個要素交織在一起表現，創作出一種形式，造型的可能性就會得到更進一步的拓展。

但是，從這個觀點來看，我們所使用的「素材」是花，所以和自然構成一樣，在做非自然的表現時，由設計師自己來決定所選擇的花材的具體界線。另外，在構思非自然的造型時，關注花材以外的素材也是必要的。本章就十二個主題作展開，遵循一定的「規則」來確認設計的方向性，也就是要掌握「基本形」。

只有通過不斷地反覆練習，才能掌握本書的內容，而最基礎的技術要素，也必須要把握住。請依照作品的製作步驟（P.2）確認各種要素和花材。

本書將講解以下12個「非自然的表現」的主題。

| 1 裝飾性的平行 | 2 交叉 | 3 表現質感 | 4 強調花的形狀與線條 | 5 圓形花束 | 6 裝飾性的新娘捧花 |
| 7 向上延伸的 | 8 在高處集結的 | 9 靜與動的對比 | 10 古典的非對稱造型新娘捧花 | 11 使用纏繞技巧 | 12 相互交叉的 |

不論東西方花藝，在花藝設計方面都有一些必須掌握的基本技巧。

在此介紹本書中經常出現的三種基本技巧的訣竅和要點，這些都是初學者必備的，請務必掌握其製作要領。

（1）將鐵絲穿過花莖使其能夠自由地彎曲

Insertion是指在植物的花莖中央穿入鐵絲的技巧。利用鐵絲的特性使植物的花莖能夠自由彎曲。

適用於花莖呈中空狀的植物。

OK的花材

海芋・太陽花・垂筒花・香豌豆花・水仙・陸蓮

NG的花材

玫瑰・菊花・康乃馨

注意要點

① 由於鐵絲容易刺破花莖，在插入鐵絲前要把花莖扶直，使用的鐵絲也要是直的。

② 保水處理過的花材容易被鐵絲刺破，所以請穿刺好鐵絲之後再為花材做保水處理。

 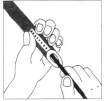

① 用較細的鐵絲（20號至24號）輕輕的插入花莖空洞的部分。　② 左手的指尖輕輕壓著鐵絲先端的部分，防止鐵絲穿透花莖，右手慢慢地將鐵絲朝花頭的方向推入整個花莖。

鐵絲技法

（2）枝條之間的固定

將枝條或資材穩固地捆綁在一起的技術，是維持作品外型美觀的重要技巧。請掌握正確的製作方法。

注意要點

① 直接使用裸線鐵絲進行捆綁，既容易鬆脫又容易損傷植物，因此使用鐵絲時，就一定要在外層纏上花藝膠帶後再做使用。

② 徒手是無法充分的擰緊，最後務必要使用鉗子擰緊。

③ 最後使用鉗子擰緊收尾時，只擰一圈就好，擰多了反而會傷害植物，請特別注意。

① 在枝條之間的交叉點從左向右繞上紙卷鐵絲，用手在後側擰轉半圈。除了使用紙卷鐵絲外，還可以使用裹線鐵絲和纏好花藝膠帶的裸線鐵絲。　② 將步驟一的紙卷鐵絲從上方和下方分別摺向前方，在前面合併後，以手指擰轉兩圈固定在一起。　③ 只使用手指很難完全擰緊，最後還是要用鉗子擰轉一圈徹底固定。

枝條之間的固定

（3）螺旋花腳的捆綁

這是手綁花束的基本技巧。將花材依螺旋狀做組合，能夠做出比較不易鬆散的花束。

注意要點

① 綁點以下的葉材要全部去除乾淨。

② 最初捆綁的三枝花材比較容易移位，可利用滿天星或星辰花等傘狀的材料做填充性花材。

③ 初學者在加入了12枝左右的花材後，可以用拉菲草先做一次捆綁再繼續，這樣會比較容易些。

① 將左手食指和拇指圈成一個環，其他的手指伸直。在手指組成的環中小心地一枝壓著一枝，疊入最初的三枝花材。　② 依一定的方向，一邊轉動花束，一邊一枝壓著一枝地疊入花材。

螺旋花腳技法

（1）裝飾性的平行 作品P.44至47

排列法：對稱形或是非對稱形

焦點的種類：複數焦點

配置法：平行狀

　　非植生的設計。以對稱形（Symmetrie）、複數焦點、平行狀的配置為技術重點，當然採用不對稱形也是可能的。

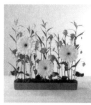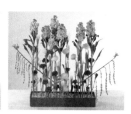

學習攻略

設計

①　製作封閉式的輪廓

　　製作封閉的輪廓是這個設計最大的主題。重要的是將整體想像成一個四角形（長方形），特別是兩側不要超出邊框。植物幾乎都是以平行狀插入，有時也可以採用複合式的構成，加入對角線等。

②　將花配置於整體

　　就算有做分組，也要讓作品整體有花的配置。

技巧

①　利用內部的花材營造律動感

　　為了做出輪廓，插在高處的花材要有意識的保持頂部的水平輪廓，但長方形內的花材要有高低錯落做出變化，精心的配置律動感。

②　平行狀的配置

　　使用平行狀的插法，從側面也要看起來所有的花也彼此平行那般，做前後的安排，營造作品的深度。

③　控制葉材的用量

　　為了讓花的色彩突顯在前方，要適度處理葉材的分量。

花材選擇

①　將主張程度作變化

　　選擇主張程度強向上生長的材料，以及中、低程度主張不同的組合。但是要避免自然植生的組合。

②　選擇強調線條的花材

　　為了製作封閉的輪廓，選擇具有直線條的花材來描繪輪廓。

配色

①　使用調和的配色

　　採用不破壞自然和諧的色彩搭配。注意避免使用對比色和互補色等強烈的色彩組合、或是極端的色彩搭配。

（2）交叉 作品P.48至52

排列法：對稱形或是非對稱形

焦點的種類：複數焦點

配置法：交叉狀

　　藉由植物素材的交叉配置，以表現素材的自然生長樣貌和動態的主題。非植生的設計。以對稱形、非對稱形來製作都是可能的，是複數焦點的作品。

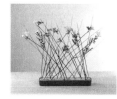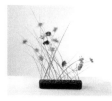

學習攻略

設計

①　注意整體的平衡

　　深入了解每種植物素材主張程度的差異，善用每種花材的動態做交叉配置，並重視作品整體的平衡。

②　理解各種種類的交叉

　　直線和直線、直線和曲線、曲線和曲線的各種組合都是可能的，也要理解這些交叉方式所帶給人的不同感受。

技巧

①　葉材的處理

　　為了突顯交叉的型態，對葉材要做適當的處理。

②　製作立體的交叉

　　留意前後感的營造，不要只有做左右方向的交叉配置，也要做前後方向的安排，製作立體的交叉。

花材選擇

①　選擇線條感較強的花材

　　具有姿態優美的線條是構成交叉的要素，選擇主張程度不是那麼強的花材。

配色

①　使用調和的配色

　　避免顏色的主張太明顯，滿足調和的配色。

（3）表現質感　作品P.53至57

排列法：對稱形或是非對稱形
焦點的種類：複數焦點
配置法：交叉狀

　　植物素材本身具有各式各樣不同的「質感」，這個主題藉由這些質感的集合及強調，表現非植生的表面構造（質感）。 從對稱形到非對稱形都是可能的，通常其特徵是會利用複數焦點來表現。

學習攻略

設計

　　① 將素材密集分配

　　將素材集中或密集的分布是這個構成的基本。從緊密到寬鬆的分布都是可能的，主要目的是通過不同密度的排列來突顯質感。

　　② 有效地表現質感

　　透過質感相同的植物或資材，以類似或是對照的搭配去組合，皆能有效地表現質感。

技巧

　　① 製作一定高低起伏的表面

　　各素材之間沒有空隙地密集的排列在一個平面，可以用面積大小或是高低差的安排來做變化。

　　② 有意圖的配置

　　可透過花材的分組，做出有設計感、有意圖的配置。

花材選擇

　　① 選擇質感特徵明顯的材料

　　選擇主張較弱、密集、較靜態且具有華麗形態、具有特徵質感的素材。植物以外的素材，可以利用素材和其質感的共通性來安排。

配色

　　① 關注色相

　　在初步以單一色相來構成，隨著學習的深入，可逐步嘗試多種色相的搭配組合，但要注意不要讓主題看起來像是在表現色彩。

（4）強調花的形狀與線條　作品P.58至61

排列法：非對稱形
焦點的種類：單一焦點
配置法：放射狀

　　與日本花道有共通的要素＝具有固定形式的主題。將花材所具有的形狀與線條做組合，來表現一定的樣式。基本上以非對稱形和單一焦點來表現。

學習攻略

設計

　　① 從圖形上總結和強調形態

　　將植物素材的直線、曲線、平面、立體的形態要素或動態，以圖形方式來構圖，以強調植物各自的特性。

　　② 讓空間更生動

　　重視視覺平衡，營造有生動的空間構成。

技巧

　　① 以全方位的觀賞視點來安排

　　為了讓直線、曲線、平面、立體等各個造型要素能呈現明確的對比，還要考慮花材如何從側面、背面插入的配置。

　　② 注意作品整體的平衡

　　作品整體包含花器的部分都要維持平衡。

花材選擇

　　① 選擇形態相應的花材

　　以直線般的、主張程度較高的花材為中心，同時也選擇可以表現曲線、平面、立體的素材。

　　② 控制種類的數量

　　控制花材的種類約5至7種，花器也要以樸素沒有裝飾的為基準。

配色

　　①統一的色調

　　為了強調花的姿態和形狀，選擇相同色調的花材，或是避免主張過強的配色。

（5）圓形花束　作品P.62至66

排列法：對稱形
焦點的種類：單焦點
配置法：放射狀

以圓形花束為主。依捆綁方式來區分，有螺旋花腳和平行花腳兩種方式。製作方法有從中心部分開始捆綁，和從側面開始捆綁的方法（局部捆綁）。最終需要練就無論從哪個部分開始都能製作出圓形花束的技術。

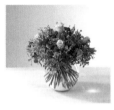

學習攻略

設計

① 描繪勻稱的圓形輪廓

在對稱形裡將花材數量均勻分布於整體，描繪出勻稱的圓形構圖。

② 輪廓的開合較自由

作品可以是封閉式的輪廓，也可以是開放式的輪廓，在這裡描繪的構圖是比較自由的。

技巧

① 勻稱的比例

花莖的長度與花的部分的高度比例是1/3：2/3， 花束整體的高度比花束直徑以3：5為基準。

② 下方的葉材要處理

綁點以下的殘葉要確實處理乾淨。預先將花材和葉材處理好後，成組地安排會比較容易製作。

花材選擇

① 避免主張較強的材料

使用主張程度沒有那麼高但有華麗感的素材，和主張程度較低的素材做組合。

② 注意葉材的種類

要控制在中心處組合的葉材主張程度，作用於圓形花束收底的葉材應該是靜態的。

配色

① 統一的明度

在調和的配色中，以明度為中心來做配置。

（6）裝飾性的新娘捧花　作品P.67至70

排列法：對稱形或是非對稱形
焦點的種類：單一焦點
配置法：放射狀

以新娘捧花作為基本形式，發展出各式各樣的變化設計。瀑布型、幾何學形態等以「形狀」為優先來表現。

學習攻略

設計

① 表現「形狀」

著重瀑布型、幾何學形態等，以製作「形狀」為優先。

② 明確的排列法

花材的配置及輪廓皆要依循對稱形式或是對稱平衡來完成。

技巧

① 單一焦點的安排

使用捧花花托，所有的花都朝單一焦點的方向插入。

② 製作容易握持的捧花

配置花材時不僅要注意視覺的平衡，也要考慮前後左右的物理平衡，完成一個容易握持的捧花。

花材選擇

① 避免主張較強的材料

使用主張程度沒有那麼高，但有華麗感的素材，和主張程度較低的素材做組合。

② 選擇可以表現出造型的材料

選擇可以更能有效地表現出心中理想造型的材料。

配色

① 使用調和的配色

為了使作品更加豐滿華麗、更具有裝飾性，要使用和諧的色彩搭配。

（7）向上延伸的 作品P.71至74

排列法：對稱形或是非對稱形
焦點的種類：複數焦點
配置法：放射狀

　　以植物具有的姿態、形狀作為構成要素來設計有「上升感的」主題。以對稱形、非對稱形來製作都是可能的，是複數焦點的作品。

學習攻略

設計
　　① 表現上升感
　　以具有向上延伸主張的花材為主花來構成、並非使用大主張的花材，而是匯集花材一同向上延伸，營造出作品的動態。

　　② 營造作品的空間
　　並不是簡單地插高而已，而是要在營造留白（空間）的同時，也製作出向上延伸的氛圍。

技巧
　　① 製作向上的動態
　　以動態為主題、不能只強調個別花材的姿態、形狀。關鍵是營造「輕盈的流動感」。
　　② 增加高度
　　基本的比例是寬：高＝3：8。利用素材的動態做出高低起伏，和花器裡花腳部分的靜態形成對比。

花材選擇
　　① 選擇能表現流動感的
　　選擇花莖較長，花形較小，同時具有流動感的素材。

配色
　　① 避免破壞流動感的配色
　　避免使用強調性高的配色，以柔和協調的色調為主體。

（8）在高處集結的 作品P.75至78

排列法：對稱形或是非對稱形
焦點的種類：複數焦點
配置法：平行狀

　　以花束形式，重心安排在較高位置的設計。以對稱形、非對稱形來製作都是可能的，是複數焦點的作品。

學習攻略

設計
　　① 重點位置高
　　想像是花莖較長的花束，呈現在高處集結的造型為要點。

　　② 注意平衡
　　平衡是非常重要的，為了讓重心能在高處安定，營造向下流動的線條或是重心的分量感，都是需要加以思考的。

技巧
　　① 運用黃金比例調整輪廓
　　活用黃金比例，將寬：高做成3：8的構成。
　　② 底部要做成靜態的
　　為了讓花莖向高處延伸感明顯，下方的葉子要整理乾淨，插腳在中央部分集中成束般安排，形成靜態的構成。

花材選擇
　　① 選擇花莖較長的材料
　　選擇有長度、具有大主張到中程度主張的材料來做組合。

配色
　　① 使用調和的配色
　　要使用和諧的色彩搭配。

（9）靜與動的對比　作品P.79至82

排列法：非對稱形
焦點的種類：複數焦點
配置法：平行狀

　　藉由「靜」與「動」的組合，有節奏地表現其對比的主題。以非對稱形、複數焦點來進行製作。

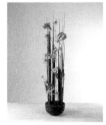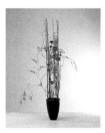

學習攻略

設計

　　① 掌握花材的特徵

　　確實掌握植物素材的姿態、形狀和動態，是在做造型前務必要思考的重要部分。在形成作品之前要先決定好素材和構圖。

　　② 連結靜與動的關聯

　　靜與動是不可分離的，要設計靜與動彼此關聯的構成。

技巧

　　① 呈現明確的靜動對比

　　製作作品時最重要的是，不破壞靜止效果的同時，配置動的素材。這是表現明確對比的要點。

　　② 使用高低差來作動的表現

　　「動」的表現在於高低差的技巧，適度的留白（空間）會使製作更加容易。

花材選擇

　　① 動態和靜態的素材都要選擇

　　動態和靜態的素材兩者都要選擇，視構圖需求也會有所不同。例如：將較粗的素材花莖筆直豎立的構成「靜態」，那麼「動態」的選擇就可能是主張略強的曲線。

配色

　　① 使用調和的配色

　　避免對比過於強烈的配色，要使用和諧的色彩搭配。

（10）古典的非對稱造型的新娘捧花　作品P.83至85

排列法：非對稱形
焦點的種類：單一焦點
配置法：放射狀

　　這是在60年代為主流的新娘捧花，繼這個基本樣式之後，各種款式的新娘捧花應運而生。使用捧花花托進行製作，以非對稱形式構成。

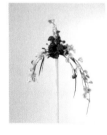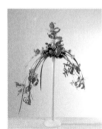

學習攻略

設計

　　① 展現四個構成部分和單一焦點

　　從捧花花托的集結點開始、沿著婚紗左右兩邊向下流動的線條、延伸到握把處的線條，和向上延伸的線條等四個部分來構成。

　　② 表現流動感

　　採用非對稱的排列，重視流動的動態。

技巧

　　① 調整長度的比例

　　四個長度的比例以長的部分8：短的部分5：中央部分的高度3：斜後方的部分3作為基準。

　　② 正確的使用鐵絲技巧

　　使用鐵絲幫助營造花材的流動感，並牢靠的固定在基部上。當然也要注意不要將鐵絲的部分露出來。

　　③ 注意從上方俯瞰的配置

　　從正上方俯瞰時，四個部分不會呈一直線排列，注意平衡的分布。

花材選擇

　　① 避免主張過強的花材

　　選擇具有華麗感且有動感的花材，和主張程度較低的材料做組合。葉材以主張較弱的為佳。

　　② 避免使用忌諱的花材

　　容易染色的、容易散落的、花粉容易四處沾黏的花材，都是新娘捧花中禁用的花材。

配色

　　① 配合婚紗的顏色

　　選擇和婚紗相配的色調，整體的色彩構成要和諧。

（11）使用纏繞技巧 作品P.86至88

排列法：對稱形或是非對稱形
焦點的種類：複數焦點
配置法：平行狀

　　使用卷曲的材料和透過纏繞材料來造型，包含花器在內的統一感，對作品的完成度有較大的影響。以對稱形、非對稱形來製作都是可能的，是複數焦點的作品。帶有自然感的印象，也是在設計的容許範圍內。

學習攻略

設計

　　① 整體的統一感和平衡

　　使用卷曲的材料和透過纏繞材料來製作，可以形成造型的統一感，在營造富變化的配置組合時，也要注意整體的平衡。

　　② 表現纏繞效果

　　發揮植物原有的「特性」，表現「纏繞」效果。

技巧

　　① 連同花器一併設計

　　花器也是造型的一部分，要將其納入整體過程之中。

　　② 卷曲的材料和纏繞的材料要同時被看到

　　強調卷曲的線條，並將花材組合融入卷曲之中，製作出兩者都可以同時被看到的配置。

　　③ 隱藏鐵絲

　　盡可能地隱藏作品中出現的鐵絲加工。

花材選擇

　　① 選擇適合彎曲的材料

　　藤蔓類植物、纖細的枝條、較長又柔軟的植物線條等、選擇適合卷曲的花材。毛線或鐵絲等素材也可以作為使用。

　　② 避免主張過強的材料

　　在能夠卷曲的材料中，選擇中程度主張或主張程度較低的花材。若是能增添作品的效果，植物素材以外的材料也可以做使用。

配色

　　① 不會妨礙卷曲線條的配色

　　為了強調卷曲的線條，要避免選用破壞曲線造型的色彩搭配，配色效果以和諧優美為佳。

（12）相互交叉的 作品P.89至92

排列法：非對稱形
焦點的種類：複數焦點
配置法：交叉狀

　　以植物做出自然的弧線形成交叉來表現立體感的主題。以非對稱形來製作，是複數焦點的作品。

學習攻略

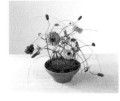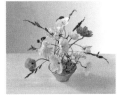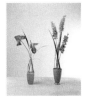

設計

　　① 呈現立體的交叉

　　讓植物自然的姿態立體的相互交叉，表現出整體感。以植物的動態為主，描繪柔和的曲線造型。

　　② 向內或向外做不同面向的交叉。

　　不要使用過多種類的花材，向外表現延展的動態，或是向內側表現封閉形式的交叉。

技巧

　　① 避免有三枝花莖在同一個點上交叉

　　在花器前後左右全方位地插入花材，彼此交叉又富有立體感的造型。同時避免三枝花莖在同一個點上交叉。

　　② 展現弧線的交叉

　　相交的「弧」是不變原則，要適當的去除葉子強調弧形。

花材選擇

　　① 選擇具有自然曲線的花朵

　　選擇帶有自然弧度的柔軟花莖，組合中程度主張或主張程度較低的花材。花材種類不宜太多，請避免使用直線形的花材。

配色

　　① 不會妨礙交叉表現的配色

　　要避免選用破壞表現曲線交叉的色彩極端搭配，配色效果以和諧優美為佳。

4. 裝飾性的平行

著重表現互相平行的植物花莖。運用極為醒目的花色，製作富有裝飾性又華麗的設計。

（1）18：5的長方形輪廓

不採用「自由輪廓」的設計。以平行狀對稱形式的插法，描繪一個高：寬=8：5不太有動感的長方形輪廓。

對稱形　　複數生長點　　平行狀

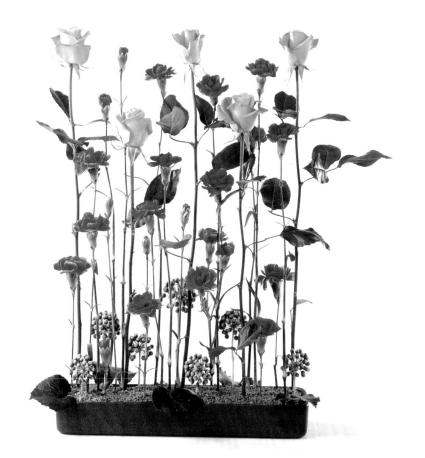

花材

玫瑰・康乃馨・八角金盤的果實・銀河葉・裝飾用砂

花材選擇要點

選擇花材的關鍵字為「華麗」，主張程度高的玫瑰容易讓作品傾向自然的風格，因此要選用人工培育的玫瑰品種，而非自然的野生品種。康乃馨作為輔助花材，構圖的底部則選用主張程度較弱的八角金盤的果實或常春藤。

作品製作要點

① 製作時隨時注意保持花莖的垂直。如果能想像自己是在長方形（8：5）畫布上插花，比較容易插出有設計感的形狀。

② 雖然輪廓是封閉的，但注意不能將花材的「動態」也封閉起來。在考量空間密度的同時，將康乃馨做高低錯落，且有律動感的安排。

③ 為了突顯花材的色彩，在保持平衡的同時，適當對葉子加以修剪。

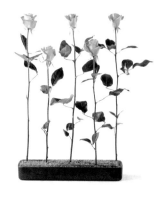

玫瑰以對稱形式垂直的插入。作品整體以高：寬＝ 8：5的比例進行製作。玫瑰先端的部分呈水平對齊。注意花莖不要向前後傾斜或是呈階梯狀的排列，插入部分也不要重合。

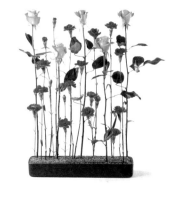

為了突顯花色在前方，康乃馨的葉子幾乎全部去除。較低的位置也要插入一些花材，注意保持整體空間的平衡。

（2）橫幅較長的長方形輪廓

　　在封閉的輪廓中，製作比前作更加強調華麗感的設計。藉由高5：寬8的構成比例，裝飾性更為強烈，在這個作品中幾乎不表現自然感。

對稱形　　複數焦點　　平行狀

花材
宮燈百合・玫瑰・太陽花・銀河葉・苔草

花材選擇要點
選擇色彩和諧優美的花材。太陽花鮮明的黃色、鮭魚粉的玫瑰和宮燈百合柔和的色彩搭配，再加上動態加強了作品的統一感。

作品製作要點
① 當使用有柔美動感的花材營造輪廓時，就要考慮使用主張較強的花材作為「華麗」的中心。

② 為了強調柔美和華麗的對比，利用宮燈百合的特性，做不嚴格的對稱造型配置，營造出舒緩的背景。

③ 和前作做出完全相反的比例，這種隨著比例變化，外觀也發生變化的情況，是在比例的學習中非常重要的一點。

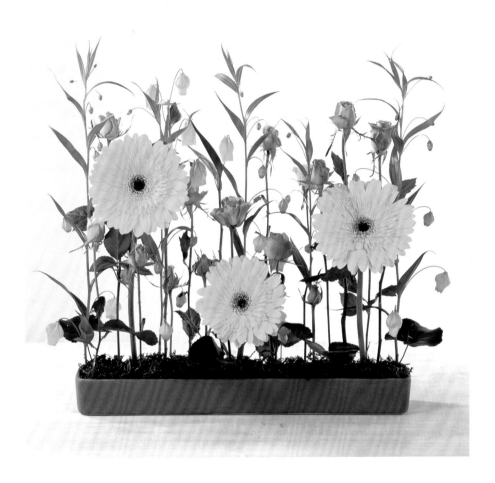

使用宮燈百合製作輪廓。關注每一枝花的動態，選擇利於描繪輪廓的花材，幾乎都以對稱形式配置。注意插入的花莖不可向前後傾倒、或是形成階梯狀，插入部分也不要重合。

加入玫瑰，這一步要特別注意插入花材的位置，空間的分布不可偏向任何一側。

（3）非對稱的分組

運用同一色系的花材表現其華麗感的設計。透過將花的姿態、花的動態統一到非對稱的造型中，有意識的強調「非自然感」。在這個作品中，非對稱的分組技巧是非常重要的。

非對稱形　　複數焦點　　平行狀

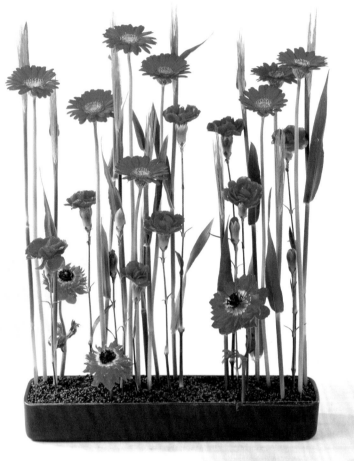

首先將太陽花依H-G-N做非對稱的配置。每枝花莖都垂直的插入，花莖之間彼此平行。（參照P.27）

花材向前後分開插入，從側面看花莖也是呈現彼此平行的，並且做出深度。花材的頂部要有高低差異。

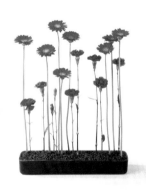

以5：3：2的比例安排各群的分量。將康乃馨、白頭翁、小麥依次高低錯落地插入。要注意各材料不要向前後傾倒。

花材
太陽花‧康乃馨‧白頭翁‧小麥‧裝飾用砂

花材撰擇要點
太陽花、康乃馨、白頭翁等都是中程度主張、向上生長的花材。正因為花材形態間不存在對比的關係，花材的色彩才能在作品中跳脫出來。

作品製作要點
① 為使花材的形態和動態更加強調，剪去所有的葉子。
② 花材頂部的高度不要相同，是非對稱的造型中的規則。
③ 整體佈局中，「疏」和「密」的平衡至關重要。透過緩和的非對稱分組，來調整整體的平衡。

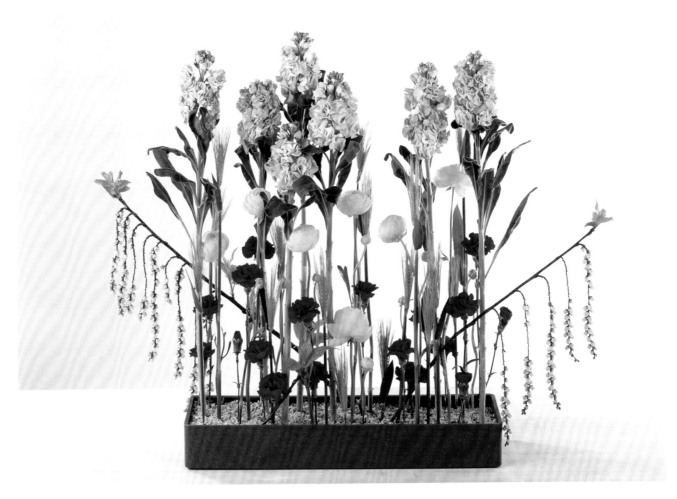

花材
紫羅蘭·陸蓮·康乃馨·小麥
·木藤·貝殼砂

作品製作意圖
在這個設計主題中，放入不同的主花會使作品發生很大的變化。由於選擇了紫羅蘭這種向上生長形態、主張較強的花材為中心，如何取得整體的平衡，就成了決定作品完成度的關鍵。由於重心在較高的位置，所以斜向插入下垂形態的木藤，在保持平衡的同時，斜向橫切的線條也為作品添加了視覺衝擊力。木藤下垂的花穗彼此也呈現平行，所以在整體上保持了統一感。將植物自然的線條融入到設計中，也是裝飾性強的花藝作品的特色。

裝飾性的平行──設計和檢查要點

① 花的配置是對稱形或是非對稱形？

② 過半數以上的花材，是否有呈現平行狀？

③ 和自然風格相比，作品是否有更加表現出裝飾感？

④ 作品整體的輪廓是否有形成動態較少的「封閉型輪廓」？

⑤ 相同材料之間，是否有做出具有律動感的高低差變化？

⑥ 材料插入的前後位置是否有避免在一直線上，有沒有前後錯開並營造作品深度？

⑦ 做非對稱的配置時，是否依其原則做出分組？

⑧ 為了讓花色突顯在前方，是否有控制葉材的分量？

5. 交叉

一邊考量植物生長形態及動態 ，一邊將花材的線條交叉，來完成設計。
從對照性到非對照性的作品，這類的設計能夠做出相當豐富的變化。

（1）對稱的交叉

　　看起來較自然的設計，但是從四方形的輪廓，和沒有加入石頭、砂子等自然的「裝飾」來看，它還是屬於非自然風格的作品。

對稱形　　　複數焦點　　　交叉狀

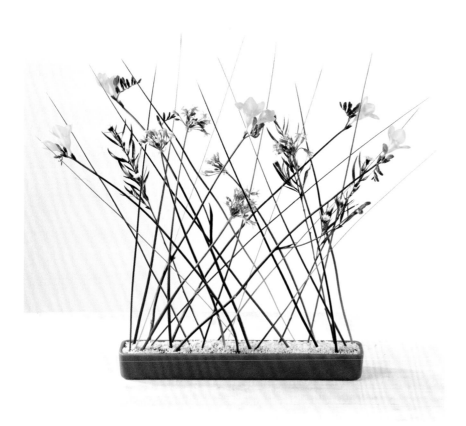

花材
小蒼蘭・紫瓣花・孔雀草・大熊草・白砂

花材選擇要點
花材選擇的第一要點，就是選擇主張不強的植物。為了利用線條產生自然的「動感」，這個作品中使用了小蒼蘭、紫瓣花、孔雀草等花材，以線條的粗細和配色，實現作品的統一感。

作品製作要點
① 首先要構思作品對稱形的平面構圖。
② 在四方形的輪廓中均勻的插入花材。先確定好花的位置之後，再決定插入的位置。
③ 為作品做出前後深度是較困難的，從前到後、從後到前，不僅要做出左右交叉，也要做出前後的交叉。另外要注意左右交叉的角度比較大，而且花朵之間和線條之間，都要避免形成階梯狀。
④ 為了強調線條之間的彼此交錯，下半部將近1/3的空間最好不要安排花朵。

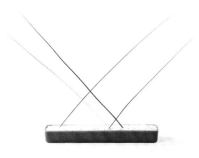

為了營造作品四方形的面，可以先在花器中先以大熊草決定面的四角位置。

為了使作品產生遠近感，在作品的前後方都要插入大熊草。製作時要特別注意，從正面觀看時，不要有三根大熊草同時交會在同一個點上。

（2）非對稱的交叉

這是從上一個對稱形作品的基礎上延伸而來的非對稱形的作品。

通過面的構成變化增加作品的動感，讓植物的生長形態顯得更加自然。對空間的處理方式是製作的重點。

 非對稱形　 複數焦點　 交叉狀

花材
紫瓣花・黑種草・松蟲草・鋼絲草・黑砂

選擇花材要點
選擇主張強弱相同的花材。花色彼此協調，且具有優美線條感的植物。

作品製作要點
① 依非對稱的原則安排主群組、對抗群組和附屬群組。群組集合的位置並不是焦點，而是花的位置。這是本主題的技巧要點。

② 高中低各部位的平衡也很重要。如果能將對抗群組的高度做成主群組的1/2，就比較容易保持平衡。

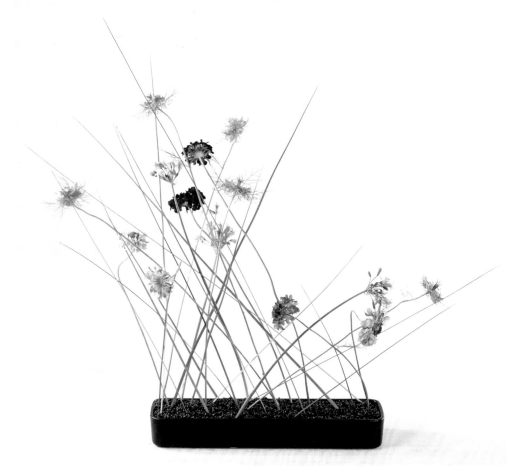

最初以鋼絲草作群組。H在後側、G在前面、N插在中心位置，這樣就形成了作品的骨架。

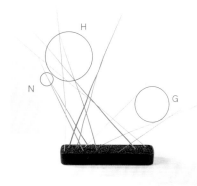

接下來為骨架填上肌肉。一邊進行製作，一邊注意避免三枝花莖的線條交會在同一點。各群組的分量以H-G-N＝3：2：1的比例作安排。

（3）向內交叉

　　本設計以構成骨架的枝條為主。直線條的枝條彼此交錯形成作品的背景，如何組合花材，決定了整體的構圖。枝條向上延伸的同時也向內側彼此交叉。形成「向內交叉」的作品。

非對稱　　複數生長點　　交叉狀

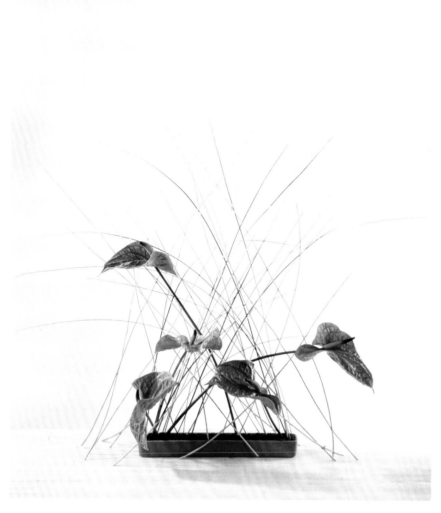

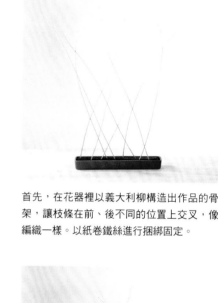

首先，在花器裡以義大利柳構造出作品的骨架，讓枝條在前、後不同的位置上交叉，像編織一樣。以紙卷鐵絲進行捆綁固定。

從外器外側加入枝條。同時注意正面、橫向、以及後面的平衡，製作出有安定感的面。以不會讓自然延伸感停止的方式，修剪過長的枝條，形成作品的主體。

花材

義大利柳‧火鶴‧鋼絲草‧黑砂

花材選擇要點

要與枝條描繪出的柔和線條形成對比，花材的選擇以較有重量感的為佳，才能讓花材脫穎而出。和義大利柳形成對比的是火鶴，以鋼絲草添加綠色線條。

作品製作要點

① 插入義大利柳時要注意「面」的營造，在前面和後面都要插入，使作品更具有深度。捆綁枝條的紙卷鐵絲以鉗子擰緊固定（P.37）。綁點的固定位置要錯開，避免在同一高度。

② 火鶴做非對稱的配置。考慮到枝條比較細，請避免加入過多的花材。

③ 在這裡最重要的是所有的枝條都要向內側交叉，注意不要營造出向外伸展的感覺。

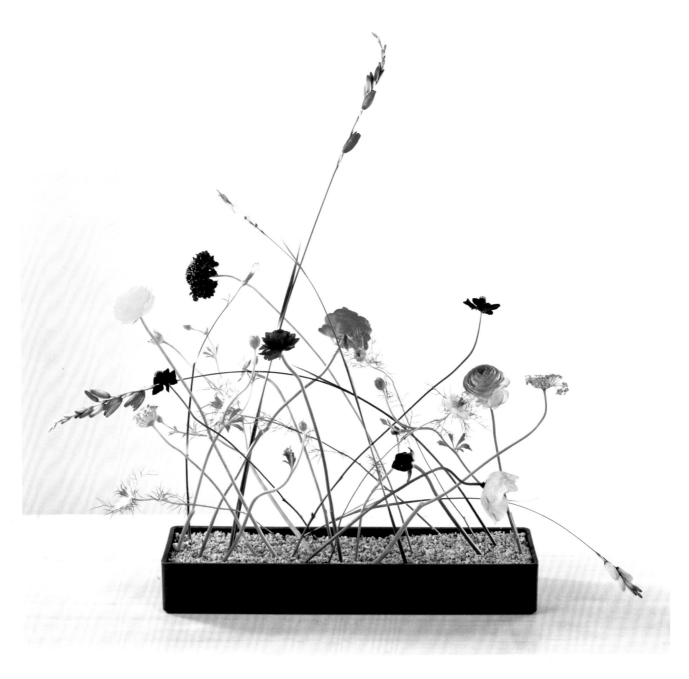

花材

玉米百合・陸蓮・黑種草・虞美人・撫子花・巧克力波斯菊・翠珠・砂

作品製作意圖

利用每枝花材的自然生長形態製作的交叉設計。選擇具有相同生長感的花材，讓植物在作品中保持原本自由自在生長的樣貌，讓花莖交叉的動態、花朵點綴的空間，都表現出更加接近自然植生的效果。輪廓和花材都做非對稱形的配置，但藉由緩和悠然的配置，直線、曲線相互交叉所產生的動感，能夠更加強調出來。

變化形　活用交叉技巧的插作設計

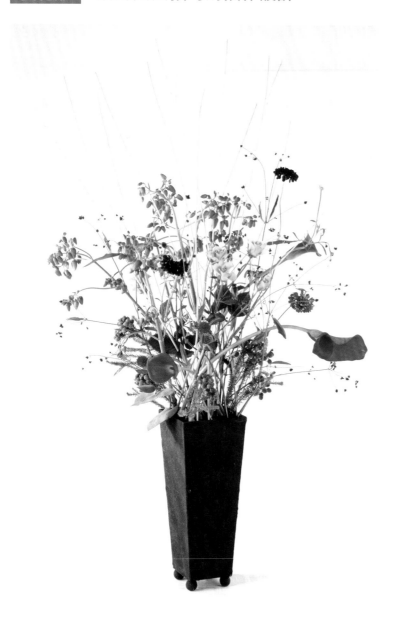

花材

松蟲草・海芋・玫瑰・千日紅・長壽花・義大利柳・珊瑚果・砂

作品的製作意圖

使用多種花材彼此交叉，形成立體造型的作品。以義大利柳為骨架，其他的花材交叉其中，花的面向朝外，同一素材依非對稱的形式做分組。藉由海芋和珊瑚果的使用，強調作品的「非自然」風格。

交叉——設計和檢查要點

① 是否選擇了能夠表現優美線條的花材，來營造交叉的效果？
② 是否有在作品中，充分利用各種花材與生俱來的生長形態和動態？
③ 為了突顯交叉的表現，是否有適當的修剪葉材？
④ 花材交叉的角度，是否有不同的變化？
⑤ 是否有做到左右方向和前後方向都有交叉？
⑥ 植物傾斜的姿態是否看起來不自然？
⑦ 配色是否過於強烈，對交叉表現產生妨礙？
⑧ 作品整體的比例及平衡是否合理？
⑨ 交叉的位置有沒有過於集中，或者過於均等？
⑩ 作品整體是否乾淨俐落？

變化形　活用交叉技巧的插作設計

6. 表現質感

將相同色相的花材和葉材作平面式的組合，有效地表現植物豐富多樣的質感。

（1）以同色系結合相異的材質感

利用植物本身具有的質感來作設計的主題。將主張程度較低和形態華麗的素材聚集在一起，「密集」地排列是關鍵，將植物的動態封閉形成平面的構成，以相同色調來做強調。

非對稱形　複數焦點　平行狀

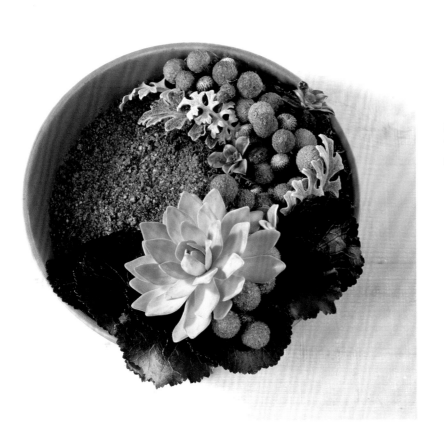

順著圓形花器將海綿雕塑成新月形。海綿的高度要略低於花器口，在花器中預先放入砂和苔草。

先將珊瑚果作為中心決定位置，以平行狀插入。銀葉菊和銀河葉以鐵絲補強後，注意不要做出高度，沿著一定的流動方向，類似斜躺的方式插入。

花材

珊瑚果・銀葉菊・瓦松・石蓮花・銀河葉・砂・苔草

花材選擇要點

選擇花、葉、莖等質感較強烈的材料。但是要注意這些植物素材組合在一起時，不能有違和感。這個作品中，選擇了聚集在一起會有球狀凹凸感的珊瑚果，和表面光滑的多肉植物，且這些材料的共同特徵是在缺水的情況下，都能生存很長的時間。

作品製作要點

① 在這個主題中，有意識地使用「同色系」，會更容易將質感組合在一起。突顯相異質感時，使用色彩的主張較弱的花材為佳。

② 如何把設計形象化、如何配置花材是這個主題的重點。要將花器的形狀也納入設計要素之中，發揮想像力，活用花器將其作為作品的基底。

放入瓦松，在視覺中心處插入石蓮花，最後在稀疏處添加材料就完成了。

（2）相異質感的集合

　　將各種植物的豐富質感組合在一起的設計。層層重疊的花瓣質感、葉材的色彩、形狀及其質感、生育環境完全不同的植物，所具有的質感也不同。利用「對照」的方式，讓質感相互輝映。

非對稱形　　複數焦點　　平行狀

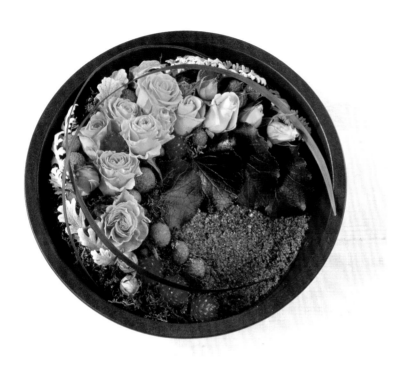

花材

玫瑰・珊瑚果・千日紅・銀葉菊・春蘭葉・銀河葉・砂・苔草

花材選擇要點

光滑的、蓬鬆的、粗糙的、帶刺的……一邊想著能形容質感的詞彙，一邊選擇符合的花材。光滑的玫瑰、蓬鬆的銀葉菊、粗糙的珊瑚果、帶刺的千日紅。如此一來也比較容易設計。

作品製作要點

① 要將花器納入設計的一部分來思考。選擇主張較強的花材配色時，若能選擇深色的花器，達到穩定收斂的作用，作品比較不會失敗。
② 海綿的高度要低於花器邊緣。
③ 作品呈現較靜態的印象，添加春蘭葉可以增加輕盈的動感。

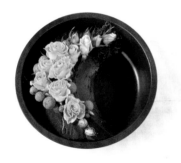

將玫瑰插入彎月狀的海棉上，形成線狀排列。順著花器的弧度一邊加入珊瑚果，一邊做出群組。

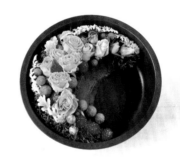

千日紅的紅色是重點色，要將其排列在能突顯質感效果的位置上。最後再加入春蘭葉，展現動態效果。

關於結構性的構成

　　結構性的構成是在1980年代開始流行的花藝作品製作方式。在當時以強調花材質感的平面要素為主，類似拼貼設計的結構，再逐漸地變化為凹凸感較強的造型。隨著時代的發展，受立體化趨勢的影響，變得更加具有層次，最終發展成了骨架的結構。在設計時，最重要的是，先明確決定表現何種構成，是以表現質感為主、表現重疊交錯為主、還是以骨架做構成。這本書中，作為初步的學習，作品都是以表現質感為中心。

（3）透過對比來強調質感

運用非植物素材的質感組合進行設計。深紅色的絲絨布與玫瑰的質感形成對比、在色彩鮮明的黃色金杖球的襯托下，質感得到更進一步的強調。

非對稱形　　複數焦點　　平行狀

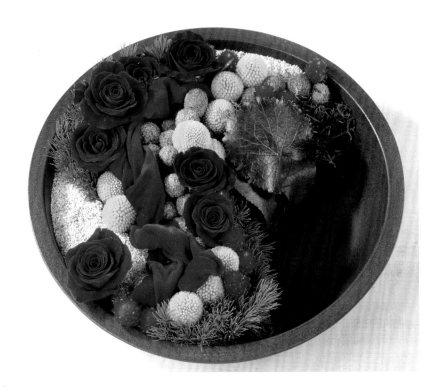

花材
玫瑰（黑美人）·金杖球·千日紅·珊瑚果·壽松·銀河葉·絲絨布·白砂·苔草

花材選擇要點
為了能夠與絲絨布的質感對比更加醒目，選擇了與絲絨布同色的植物——紅玫瑰。同時又使用了和絲絨質感相對照的毛刺質感，如壽松、千日紅。再加上帶有光澤質感的銀河葉，將多種的質感變化組合在一起。

作品製作要點
① 在這個設計之中，包含了若干個「對比」的要素。巧妙地突顯質感是這個設計的主題。絲絨布和植物的對比、深紅色與黃色的對比、同樣都是深紅色配色的玫瑰，在對比的作用下，質感的效果顯得更加突出。在構思設計之前，一定要以質感為立足點，考量各種搭配組合。
② 除了布料和植物的組合之外，絲綢、歐根紗、玻璃珠等，也可以作為有趣的素材。

將內側穿了鐵絲的絲絨布，一邊扭轉一邊以U型鐵絲逐步固定，注意不要讓U型鐵絲暴露在外。沿著絨布所營造的線，插入成群組的珊瑚果。

深紅色的玫瑰（黑美人）沿著絨布的邊緣插入，如此可以突顯出質感的差異。

花材
銀葉菊・銀花邊・鬱金香的球根・萬代
蘭的氣根・四種石子・玻璃珠

作品的製作意圖
以「銀色」作為出發的作品。容器是銀色的金屬、銀葉菊是柔軟的銀色、讓人感受到強
大生命力的萬代蘭氣根是銀綠色的配色。加入季節來臨時便會發芽的鬱金香球根，製作
成自然風格的組合盆栽，而其中每種植物的質感都非常分明。這也是一種將同色系的植
物組合在一起，既體現自然風格，又能展現質感的花藝手法。

花材

線球草・柏樹・冬青・四種石子・砂

作品的製作意圖

連同花器一同表現質感差異的設計。鋁製的容器、有很多稜角的石頭、圓形的石頭、沙子、還有帶有尖刺的冬青葉、柏樹的葉子、觸感扎手的線球草。以「硬質的」質感為關鍵，並以石頭的中性色調和葉材濃淡深淺不同的組合，來強調作品的質感。

表現質感——設計和檢查要點

① 是否以類似或對照的花材質感做組合搭配，以達到理想的效果？

② 是否有使用相同色相的花材和葉材做組合搭配？

③ 是否使用了質感有特色的花材？

④ 是否有避免使用主張程度過強的花材？

⑤ 是否有使用動態較弱，偏靜態的花材？

⑥ 花材之間是否緊密相連且沒有縫隙，形成完整的平面？

⑦ 平面的造型中是否有適當的營造高低起伏？

⑧ 相同花材之間是否在高度、分量上做出變化？

⑨ 鐵絲技巧等人工素材，是否有被遮蓋住？

⑩ 是否有極端的配色，妨礙質感的表現？

7. 強調花的形態與線條

強調花的形態（Form）或線條（Linie），都被歸類在稱為（Formal-Linear）的類型裡。使用較少的花材和充分利用空間，作出富有張力的設計。

（1）動態和空間的平衡之美

植物所擁有的姿態可分為直線、曲線、平面、立體等形式，將這些形式互相對比組成圖形，是本設計的主題。以明確的動態，強調活用空間的形式美。

非對稱形　　單一焦點　　放射狀

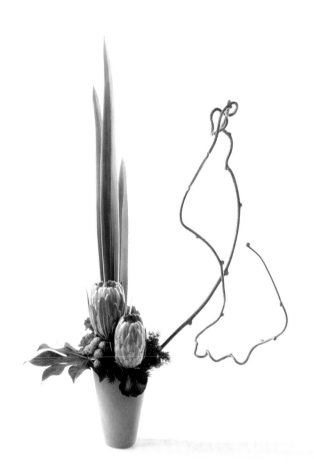

在非對稱的位置上，插入作為骨架的紐西蘭麻。海綿要比花器的邊緣略高，以方便塑造立體面。

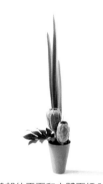

在基部的平面和立體面插入花材。決定作品的正面之後，再依次製作側面和背面的構成。

背面也要有立體和平面的構成。一邊轉動花器，一邊從各個位置安排整體的構成。

花材

紐西蘭麻·帝后花·八角金盤·壽松·珊瑚康乃馨·彌猴桃藤·銀河葉

花材選擇要點

花材選擇的重點是形態輪廓清晰。分別符合直線、曲線、平面、立體要求的植物素材。直線形態以紐西蘭麻為中心，基部使用圓形、有立體感的帝后花。為了突顯形式，不要使用太多種類的花材，最多5至7種為佳。

作品製作要點

① 花材的配置方式是單一焦點、非對稱、放射狀。

② 依直線＝紐西蘭麻、立體＝帝后花、平面＝八角金盤、曲線＝彌猴桃藤的順序插入花材，這樣整體的造型較容易結合。（這不是必遵守的規則）

③ 製作強調立體和平面形態的基部時，為和直線達到平衡，要注意量體的安排。側面和背面都要製作出「面」。

強調花的形態和線條的風格，是1970年代的歐洲樣式，到現在已經成為經典的特定插花樣式。如果廣義地解釋這種構思方式，可以說它在多方面吸取了日本花道形式，有許多相似點。不論是只強調花的形狀、或只表現線條、或是由花的形態和線條組合成自由的設計，這些歐日融合的花藝設計形式都算是Formal-Linear。

Formal-Linear形與線的設計中的「緊張感」是最重要的。靜對應動，面對應線，如果能將這樣的對比強烈地表現出來，必然能產生緊張感。仔細地觀察植物素材的姿態和形態，思考直線和曲線、平面和立體的對比，再以此為基礎作花材的選擇。具體來說，基本要注意的是：有充分的空間才能表現緊張感、輪廓不需要明確、材料種類較少（約四到八種為基準）、避免以色彩為主體的組合設計。

像這般以「空間構成」為主題的設計，依非對稱平衡原理進行製作是最好的。依照此原理，以較少的花材和線性材料進行組合，去思考何種材料要配置在什麼位置、花的形態（和線條）各自的效用、作品整體的平衡、比例、調和等，如此就能創作出有視覺衝擊力的作品。

本書舉了右圖6種參考範例，但並不是一定要按這些構圖製作，而是試著將自己的設計圖像化，並認真思考將設計重點擺放在哪裡。例如：將重點擺放在表現植物固有形象的（Figurativ形象）、或是線條的躍動感和以圖形式（Graphisch）的美為主題的設計，這些都隸屬於此設計類型。

① 1970年代裡最基礎的、最原型的設計樣式。繪製出向上延伸的線條和集合形態的對比為其特徵。

② 直線和曲線的交叉加強了Formal-Linear形與線的視覺效果。在此構成中花器具有特別的重要性。

③ 使用具有高度的花器時，橫向的造型和橫向流動及向下流動線條的構成，更能表現出自由的躍動感。

④ 此樣式也是1970年代的原型設計樣式。強調奮力向上延伸的形式，以非對稱的插法，來表現花材的型態和曲線。

⑤ 具有從橫向流動而出形態的Formal-Linear形與線。花材和花器平衡的形式是這個樣式的象徵。

⑥ 水平橫躺構成的設計。因為組合了兩種類型的曲線，所以更加富有躍動感。

Formal-Linear形與線的插作範例

（2）爭妍比美的花

　　這個主題是藉由所使用的素材，來表現花材各式各樣的表情，基本上為形式之美。主要是針對花材的「形態」，製作出線條的動態和非自然的主張。和日式插花有相近的設計。

非對稱形　　單一焦點　　放射狀

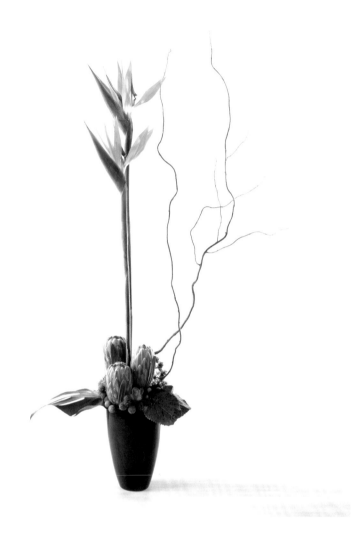

花材

天堂鳥・帝后花・電信蘭・玫瑰・珊瑚果・雲龍柳・壽松・銀河葉

花材選擇要點

雖然天堂鳥的形狀姿態、顏色等都非常有特色，但在這個主題，花材選擇要點的基本是不以色彩為主。所以這裡是運用天堂鳥主張程度較高，作為「直線」素材的部分。和其搭配的素材要選擇同色系的，所以選用了鮭魚粉的玫瑰來做搭配。

作品製作要點

① 與上個作品基本相同，但是如果選擇形態或或色彩主張較強的花材時，就更要注意高度的平衡。作品的幅寬：高度以3：8或5：8為比例，在此基礎上可以略作變化，以找到最佳的平衡。

② 所使用的花器以簡單的樣式為原則，避免使用有裝飾性的、形狀特殊的花器。

作為主花的天堂鳥依照非對稱的構成方式，安排在偏離中心軸的位置上。為避免向上延伸的直線頂端過於沉重，將二枝花上下錯開。

決定基部。一邊確立和直線的平衡，一邊插入數枝帝后花製作立體的部分，營造整體的視覺平衡。

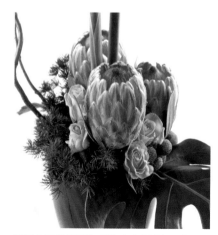

選擇和天堂鳥同色系的玫瑰安排在此處，以放射狀的方式安排群組。

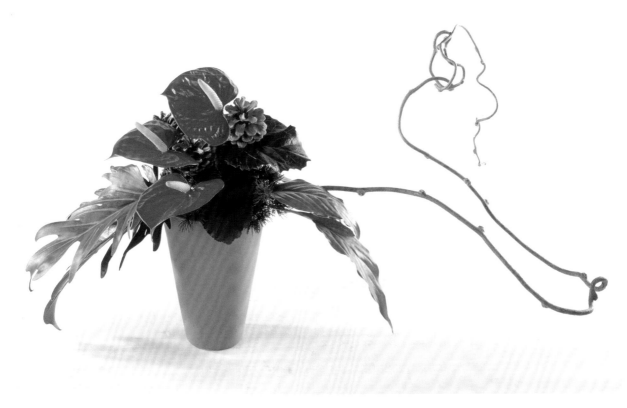

花材
火鶴．八角金盤．松果．銀河葉．獼猴桃藤

作品製作意圖
相較於強調豎立直線的作品，這個設計發展出橫向延展的線條。以花的形態和線條來表現平面、立體、曲線三種要素。為了向低處流動般延展的獼猴桃藤搭配，略微下垂的八角金盤為面，火鶴和松果為立體，藉此營造作品的平衡。以花材形態為主題的設計，可由其印象創作出無數種可能，正因如此，這個主題對設計性的要求就更高。

強調花的型態和線條──設計和檢查要點

① 所有的花材是否有做出單一焦點的安排？
② 是否有依照對稱或非對稱的排列法，來做整體的配置？
③ 是否有在作品中表現出直線與曲線的對比，或是平面與立體的對比？
④ 是否有使用能有效地表現植物線條或形態的花材？
⑤ 是否有將使用的花材控制在5至7種之內？
⑥ 安排於空間內的線條、平面、立體等，是否有達到視覺平衡？
⑦ 是否沒有混雜各造型要素，表現出明確的對比？
⑧ 不僅是作品左右，從作品的側面來看，前後是否有取得平衡？
⑨ 為了強調各種花材的造型要素，是否有使用相同色相的花材？
⑩ 包含花器在內的作品整體比例，是否恰當？

8. 圓形花束

不使用鐵絲和捧花花托，以各種技巧將自然花莖的材料捆綁成束，製作成圓形花束。
花束半球的直徑：高度以5：3為基準。

（1）以螺旋花腳的方式製作花束

不使用鐵絲，以自然花莖的方式完成圓形花束。用手綁的技巧來進行製作是最基本的手法。花莖呈一定的方向，用螺旋狀的方式來固定花材，適合運用在較小型的捧花。

對稱形　　單一焦點　　放射狀

以5種花材加葉材作出第一圈的圓。以這部分為中心，形成作品整體的高。花莖的長度：花的部分的高度比為1：2。

逐漸作出分量感時，可在中途先以拉菲草捆綁一次。不宜捆綁過緊，以免阻斷植物吸水，但也不宜太鬆。

要確認是否從側面看起來有形成180°以上的半圓，從正上方看則形成360°的圓形。直徑：花的高度為5：3。

花材

玫瑰·中康乃馨·鬱金香·千日紅·撫子花·小海桐·澳洲蠟梅·拉菲草

花材選擇要點

能給予人留下豪華印象的花束，各個花材的選擇以主張不要太強的為基本。若皆是明度較高的花材，則重視對比；若是明度差異大的搭配，則重視和諧的效果。在這個設計裡，要將選擇花材的焦點放在花的姿態、形狀和顏色。同時也要慎選葉材的主張不要太強。

作品製作要點

① 在開始製作作品之前，要預先做好花材的準備，處理花莖上多餘的葉材、並將花材做好分組。在這個設計中，將6種材料每5枝先做分組。

② 螺旋花腳是順時鐘方向，以大拇指和食指來握住花莖的部分，其他的手指自然放開，這樣製作花束會比較容易。

③ 在初級階段，可以在加入第二圈的花材之後，以拉菲草先作一次捆綁，這樣花束比較不容易變形。

④ 雖然這是描繪漂亮圓形的手法，但難度並不低。從一開始就要注意基本手法。花的高度：花莖的長度為3：1或2：1。

（2）分區製作的花束

　　相較於前作以螺旋花腳手法來進行製作，這個作品是將整個花束區分成圓形的中心部分，以及周圍部分區分成四等份來進行製作。如此一來，可以大幅縮短製作時間，適合製作尺寸較大的花束。

 非對稱形　 單一焦點　 放射狀

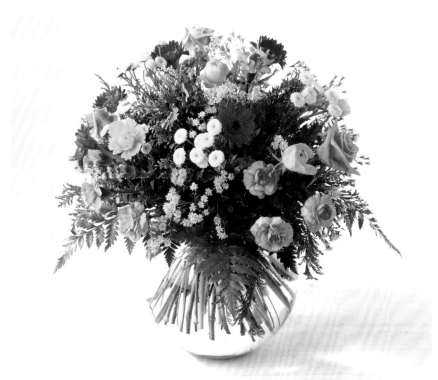

呈90°的第一區，花面斜向左側放入靠近製作者的前面。

右側的第二區，花面朝對向，花莖朝自己，放入花束後側。

中心部分接近豎立狀態時，調整一下花材，使其能均勻的分散在整個花束中。花束內部到製作者這一側的過渡區域，是非常關鍵的部分，製作時請一邊注意花的輪廓，一邊確定中心部分位置。

花材
鈕扣菊・麒麟草・玫瑰・陸蓮・中康乃馨・太陽花・高山羊齒

花材選擇要點
以明度較高的黃色花材為中心，有意識的選擇色彩有漸層效果的花材（黃色──鮭魚粉──淡粉──巧克力色）在作品中營造出和諧的氛圍。

作品製作要點
① 將360°的圓形分割成五個區塊來進行製作的手法。從外側的（1、2）開始製作，接著是中心部分（3），再來是靠近製作者面前的（4、5）。如果一邊製作一邊想像180°的量角器被分割成90°的樣子，這樣進行製作會簡單一些。

② 放入左側和右側的花材時，方向不同。放左側的花材時，花材朝自己，花莖朝外，放入靠製作者的那一側；放右側的花材時，花莖朝自己，花材朝外，放入花束的外側。

③ 和前作相同，製作前先準備好各區塊的花材，並先將花材作好分組。製作時要注意花材的分散安排。此練習的最終目的，是要能掌握從任何部分開始都能做出圓形花束的技巧。

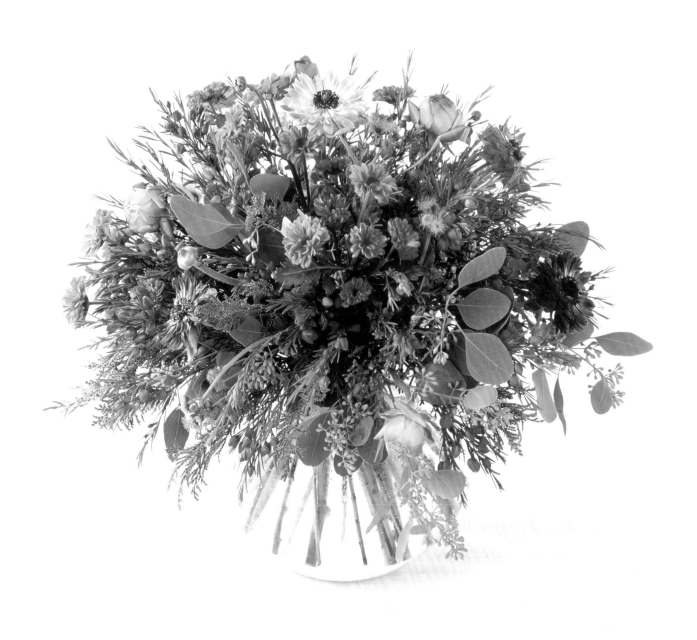

花材
小菊・陸蓮・白頭翁・波羅尼花・尤加利・山刺柏・藿香薊

作品的製作意圖
更加小巧的螺旋花腳花束。主花的使用限定在三種，花材的種類越少，越能強調其色彩的豐富多樣性。即使是鮮豔的色彩搭配，也能藉由花色的分量增多而顯得更加美妙，這只是其中的一個例子。不會過於緊湊的安排，營造高低差較緩和的圓形花束。從緊湊的輪廓逐漸升級到具有高低差和空間的花束，在技術上是很重要的。

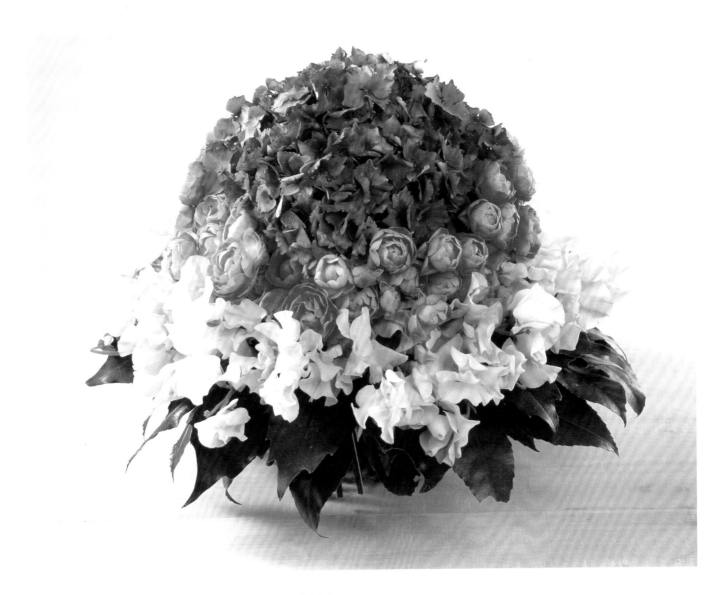

花材
繡球花・迷你玫瑰・香豌豆花・八角金盤・青木

作品的製作意圖
從側面看是180°的半圓，俯瞰看是360°的圓形花束原形，將底邊延展成圓蓋形的風格，是1920年代以後開始形成的。高度的比例較整體的幅寬小，透過較大的高低差安排，形成圓蓋般的外形，製作出有如貴婦帽子的設計。在花材之間加入了花苞，是讓人期待鮮花即將綻放的設計。高度與寬的比例可以運用黃金比例3：5或3：8為基準。

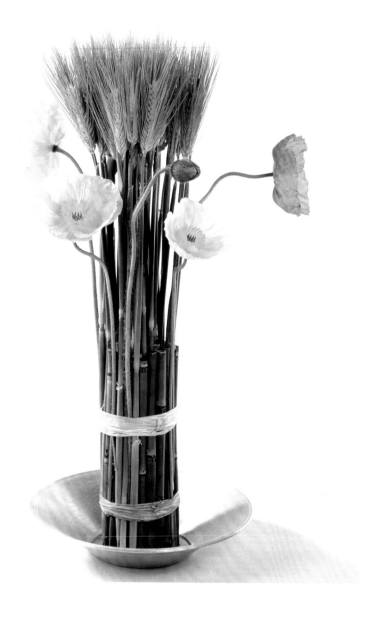

花材

小麥・虞美人・木賊・拉菲草

作品的製作意圖

在形狀上和花束的形象完全不同的設計，但這也是花束樣式的一種。在花束中包含了「靜」和「動」兩者動態相反的表現，使其形態可以更加脫穎而出。花莖並行排列的部分呈圓筒狀，能垂直站立的形態帶給人時尚的印象，若能理解這一點，便能掌握和熟練運用這類設計的關鍵。

能垂直站立是這個主題的著眼點，主要是以木賊來製作，加上小麥形成圓筒狀，並以橡皮筋先行加強固定，再使用拉菲草捆綁。拉菲草不僅能起到捆綁的作用，還兼具裝飾性，所以可捆綁二到三處，並在考量整體平衡的基礎上，做出富有設計感的捆綁。

圓形花束——設計和檢查要點

① 是否有依照非對稱原則，製作出完美平衡的形狀？

② 是否有使用主張程度沒有那麼強、比較小型的花和葉進行製作？

③ 花材形成半球體後的底面，是否有比水平面略微展開？

④ 花束最下層的葉材，是否有選擇較安靜的形態？

⑤ 花材的配置是否有均勻分布於整體？

⑥ 捆綁時是否有避免使用會損傷花材的程度確實捆綁，並注意多餘的繩腳要剪掉？

⑦ 是否有使用種類多樣且富有明度差的材料，以呈現具有效果的配置和配色？

⑧ 是否有選擇適合表現圓形花束的花材形狀？

⑨ 作品的整體是否達到視覺平衡？

⑩ 花束捧在手中時是否安定，前後左右的重量是否平衡？

9. 裝飾性的新娘捧花

裝飾性效果較強的設計。在這個主題基本上忽視花材的自然姿態，完全依照作者對於「形狀」的意圖來進行製作。

（1）封閉輪廓內具有流動感的時尚新娘捧花

這是在裝飾性風格中，能夠清楚看見花材線條，屬於「時尚裝飾風格」的花束。向下流動的線條尾端朝內側集合，形成封閉式的輪廓，強調葉材充滿生氣的流線形態。

非對稱形　　單一焦點　　放射狀

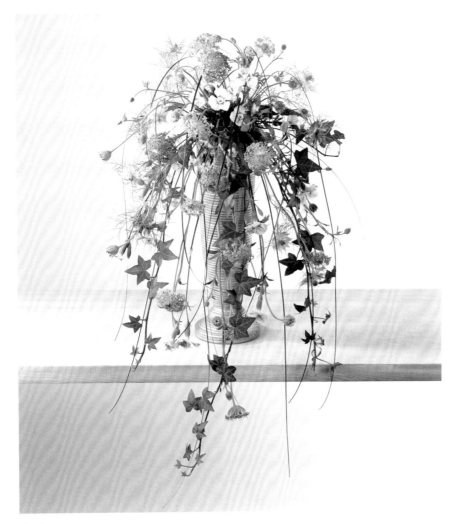

先將作為主花的翠珠平衡的配置於整體，再以黑種草勾勒出瀑布般的輪廓。

一邊注意不要破壞黑種草營造好的輪廓，一邊以撫子花填補空間。所有的花材按單一焦點的方式安排。

收尾時加入常春藤和熊草等纖細的線條，為作品整體添加動感。位於後側的少量花材向上方和前方翻轉，表現出較強的向前流動的態勢。

花材

翠珠・黑種草・撫子花・常春藤・熊草

花材選擇要點

以主花翠珠搭配其他纖細線條的花材及葉材，顏色的搭配也以淡色調來統一。

作品製作要點

① 所有的材料均按單一焦點的方式安排。這個設計也會依裝飾的場所而定，有時視線往下移動的情況較多，要能應對這種情況。

② 大多是有流動感的線條尾端集合，形成封閉式輪廓的設計，但有時也會有向外延展的設計變化。

③ 控制後方位置的花材分量，製作出態勢較強的向前流動的印象。

（2）新穎高貴的流動設計花束

　　和前作相比，去除了中心部分的高度，並且讓這個部分橫向延伸出一定的分量。鐵線蓮的深紫色提升了整體的高貴氣息。

非對稱形

單一焦點

放射狀

花材
鐵線蓮・玉米百合・多花素馨・春蘭葉・苔草

花材選擇要點
為了能夠和色彩濃豔的主花鐵線蓮相搭配，所選擇的葉材也是線條較粗、色彩比較深的。為了中和粗重的線條，特別加入了纖細的多花素馨。

作品製作要點
① 鐵線蓮的顏色、形狀大小都非常有存在感。它的配置決定了整體給人的印象，建議採用非對稱的排列來營造作品的平衡。
② 以春蘭葉描繪瀑布形的輪廓，幾乎呈對稱的配置。
③ 利用纖細的多花素馨順著瀑布的輪廓垂落，柔化過於硬朗的線條。

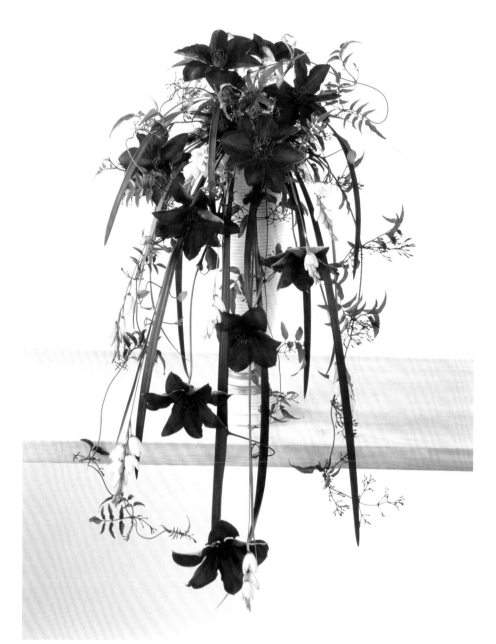

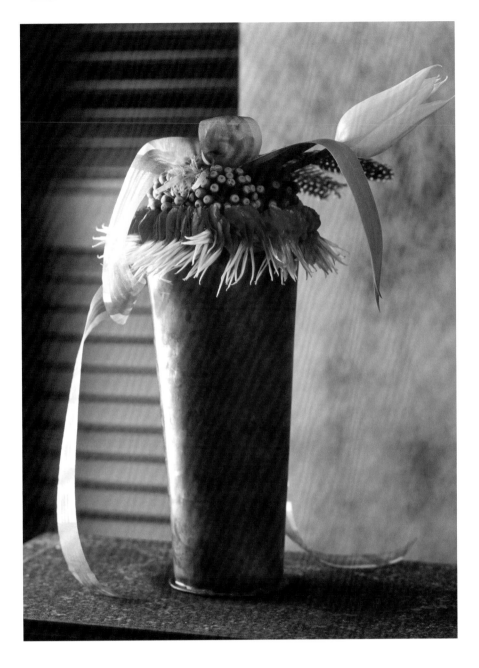

花材
康乃馨・鬱金香・八角金盤的果實・鳥羽毛・緞帶

作品的製作意圖

將康乃馨的花瓣拆解，以鐵絲一片片串起來，以此作為作品的主角。將圓蓋形做得更加有裝飾效果，也進一步提升作品的設計感。1980年後，這種設計感較高的構圖被廣泛認可。可以說這個造型為傳統的歐式花藝設計，導入了時尚的新風潮。

將康乃馨的花瓣拆解後，再以鐵絲一片片串起來。

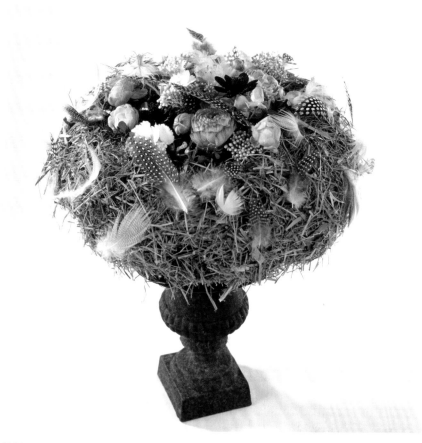

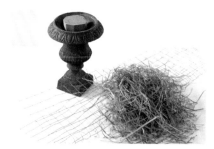

乾草、鐵絲網、花器為基部的構成要素。

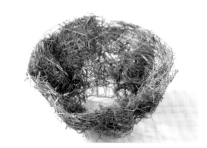

鐵絲網對摺,在其間夾入乾草,配合花器的圓形收攏成形。

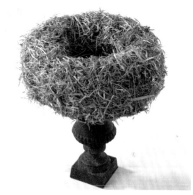

以U型鐵絲在基部的四個位置上作固定。

花材

乾草‧鐵絲網‧迷你玫瑰‧巧克力波斯菊‧陸蓮‧米香‧撫子花‧黑種草‧常春藤‧亂子草‧薺菜

作品製作意圖

可以說是作為基部,也可以說是作為主角,這個作品將非花材類的乾草作為造形的主角,以鳥巢為設計靈感。把素材的特性為焦點,作為設計的一部分,並彰顯其存在感。這種做法是在1970年後出現的,這可以說是一個既重視傳統又吸取了嶄新思潮的歐式花藝設計。

裝飾性的新娘捧花——設計和檢查要點

① 是否有效果地表現出意圖製作的造形?

② 是否按照對稱或非對稱造形的原則配置花材?

③ 是否使用中程度主張和主張較小的花材作組合?

④ 作品的整體是否有達到視覺上的平衡?

⑤ 花束完成後,是否在重量方面也達到了平衡,方便握持?

⑥ 花束裡的花材是否都按照單一焦點的方式安排?

⑦ 是否正確的應用鐵絲技巧,所有的材料有沒有都固定好?

⑧ 鐵絲等人工素材有沒有確實的隱藏好?

⑨ 作品的整體色彩搭配是否調和?

⑩ 花苞等具有個性形態的花材,是否能有效地作為設計亮點使用?

10. 向高處上升的

用花莖較長的材料表現向高處上升的樣子。因為是以動態為主體的構成，所以使用具有流動感的花材。

（1）依附地攀升

向上伸展的、動態像是不會停止般，整體的設計構成給人翩翩起舞的感覺。將所有花材像集中在花器內的焦點，這是為了讓花材的動感更加活潑的重點。

 非對稱形　 單一焦點　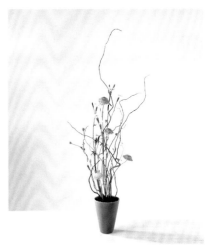... 放射狀

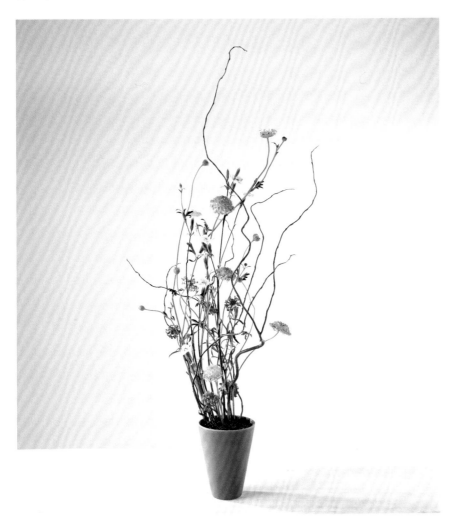

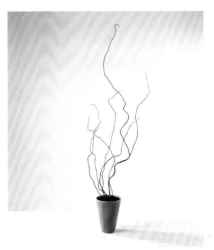

以雲龍柳作出向上舞動的骨架，並依照非對稱的構成進行分組。

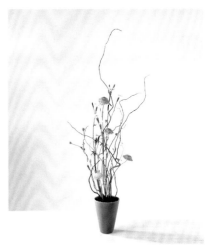

脆弱的花莖可以使用鐵絲輔助成形，根據自然向上延伸的姿態決定花材的高度，從高的花材開始插，以作出高低錯落的律動感為目標，再來決定較低位置的花材。

花材

撫子花・翠珠・屈曲花・雲龍柳・黑砂

花材選擇要點

表現延伸的動態是這個主題的要點。以雲龍柳等的尖端為中心，搭配小巧圓形的翠珠、屈曲花來營造輕柔舒展的感覺。

作品製作要點

① 本主題是在表現有高度的動態。以寬度3：高度8至13的整體體比例進行插作。

② 以非對稱的方式構成，意識著營造單一焦點，並依3：2：1的分量進行分組。考量向上流動的雲龍柳的動態，要特別注意焦點和枝條伸展位置的平衡。

③ 根據枝條和花朵的組合情況，有時也可以考慮製作複數焦點的作品。

（2）上升的流動感

　　和前作相較之下是較有分量感的作品。花器較大，也更強調高度。一但高度增加，「流動的」律動感和整體連貫性的創作難度，也會跟著增加。

非對稱形　　複數焦點　　平行狀

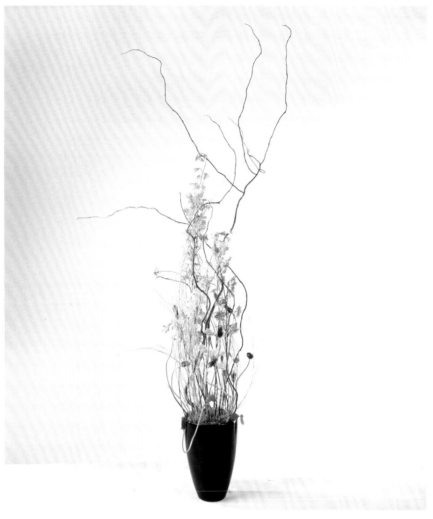

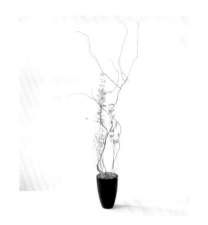

雲龍柳以非對稱的形式插製。選擇高、中、低不同長度的枝條，分別配置在能取得平衡的位置上。

將主花的千鳥草按非對稱形式在H-G-N各群組做出高低錯落的安排。以雲龍柳為8：H為5的高度來安排比例。再加入掃帚草及撫子花。

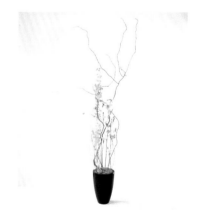

相較於向上的「動」，也要注意植物腳邊的「靜」的安排。基部的部分要避免使用裝飾性強的花器，盡可能以簡單為原則。

花材

千鳥草・中康乃馨・撫子花・絳車軸草・掃帚草・鋼絲草・雲龍柳・砂・苔草

花材選擇要點

為了表現沒有停止的動態，可選擇像千鳥草這種較有主張度，且上面帶有數朵小花的材料。像雲龍柳這類擁有自由伸展流線形態的材料，也是初步用來練習這個主題非常恰當的素材。

作品製作要點

① 比上一個作品更增加了高度和上升動感的形態。以花器3：作品高度8為基本，在這個設計中將高度比例＋2（＝10）。作為作品骨架的雲龍柳向左右延伸得較少，所以重點是塑造挺拔站立姿態。

② 安排花材的高低差時，若把雲龍柳的頂部作為10，則花材的高度安排在8的比例位置上，這樣較容易達到整體的平衡。

③ 為了要充分表現上升感，能清楚的看見雲龍柳的姿態是最重要的。

（3）強調輪廓的流動感

　　做出複數焦點，近乎對稱的構成，製作向上的流動感。動態的線條在上方匯集形成一個紡錘形，且強調向上延伸的流動感。所以這個作品同時也把表現重點放在輪廓上。

非對稱形

複數焦點

平行狀

以鋼絲草製作紡錘型的輪廓。和雲龍柳交叉的線條更能強調向上延伸的線條感。

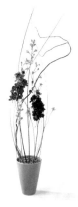

以鐵絲穿過花莖內部，輔助彎曲形成自然的弧線。考量花色和分量感，將醒目的千鳥草作稍微非對稱的安排。

花材
千鳥草・翠珠・黑種草・鋼絲草・雲龍柳・白砂

花材選擇要點
這個設計主要是表現花莖的流動感和姿態，所以選擇動態和流動感上有共通性的材料。利用配色的變化營造作品的律動感。以千鳥草的紫色為中心，加上淺紫色的黑種草和翠珠，做出賞心悅目的搭配。

作品製作要點
① 強調紡錘形的外輪廓，葉材作適當的修剪，讓根部到紡錘形最寬的部分保持清爽的視覺效果。
② 注意紡錘形收緊的頂部上方，要有繼續向上的延伸感。為了讓集結視點的線條能有自然動態，利用線條上的葉和花營造向上伸展舞動的姿態。

避免焦點遍布花器全體，在營造自然的高低差的同時，也要注意密度的安排，最後以鋼絲草再次勾勒及修飾輪廓。

變化形　竹林中的流動感

花材
千鳥草・木賊・撫子花・雲龍柳・砂

作品製作意圖
相較於前作是較柔和的紡錘形，本作品用木賊插出較剛硬的金字塔造型。向上延伸的木賊確立了整體的比例，點綴其中的花朵輕盈而醒目。以對稱形式，複數焦點的方式營造有律動感的構成。是一個充分發揮素材特性的作品。

向高處上升的——設計和檢查要點

① 作品是否按照對稱或非對稱造形的原則配置花材？
② 是否充分表現出輕盈的流動感？
③ 為了突顯流動感，是否選擇的花型較小的花材？
④ 是否選用了花莖較長、且具有流動感的花材？
⑤ 相較於線條、更加強調形體的同時，是否妨礙了上升感的營造？
⑥ 作品整體是否有適當的留白（空間）？
⑦ 作品的高度比例是否有大於寬度？（基於黃金比例，寬度：高度應為3：8到3：13）
⑧ 是否有營造充滿生氣的動態，且讓高低差的律動感看起來自然？
⑨ 為了表現向上延伸的感覺，作品的基部是否形成沒有動態的構成？

 在高處集結的

使用具有長度的花材在較高的位置集結，將重點集中在上部的作品。整體高度和寬度的比例，是以（8至5）：3為基準。

（1）花朵在高處集合成圓形

突顯直立挺拔的花莖，讓花朵集合在高的位置上，形成「如花束般」的設計。將重心安排在高處，是設計的重點。

 非對稱形 複數焦點 平行狀

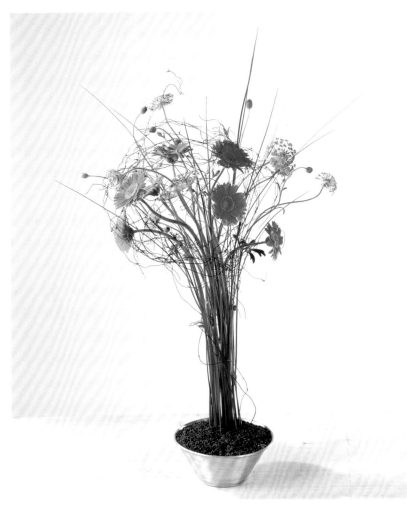

從花器中央以複數焦點的方式，將花莖以平行狀安排，插得像被捆在一起的樣子。必要時可使用鐵絲當作輔助支撐，讓花莖筆直站立。葉子幾乎都要去除。

加入翠珠、鋼絲草，營造出「花束」的集合。將卷曲的乾燥細藤蓬鬆的罩在整個花球上。

花材
太陽花・翠珠・鋼絲草・乾燥細藤・黑砂

花材選擇要點
選擇花莖較長、在頂部開花形態的花材。以向上生長，頂部呈圓形的太陽花為主角。翠珠作為增添輕盈感的輔助素材。乾燥細藤用來強調作品的「圓形」形狀。

作品製作要點
① 這個主題的重點在於如何呈現花的姿態。為了把花朵的集合塑造成球形，需要把筆直修長的花莖，在假想的位置上營造被集中捆起的樣子，再從這個位置呈放射狀展開。
② 為了強調圓形，在花的集合處覆蓋乾燥細藤。太陽花的花語是神秘，這個主題的構思也可被定為「被神秘的面紗包覆」吧！
③ 作品的比例是寬：高= 5：8，或是依花材的不同，也可作寬：高= 3：8的比例。

（2）靜靜舒展聚攏的躍動感

　　這個作品和前作在造形上基本相同，多添加了自由動態的素材。藉由動感的加入，更進一步襯托出花材的表情。

非對稱形　　複數焦點　　平行狀

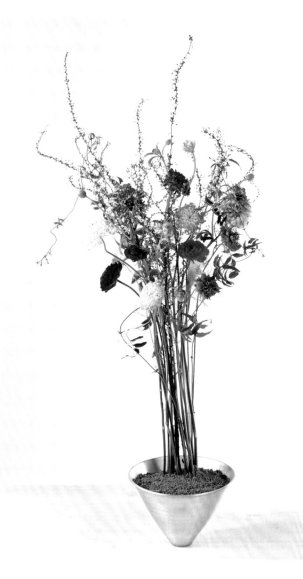

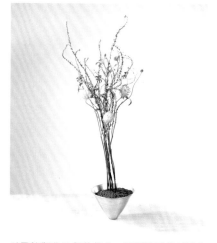

以雪柳製作骨架的部分，不要將動態封閉在內部，一邊考量高度，一邊營造在自然的流動中將花朵集合在一起。

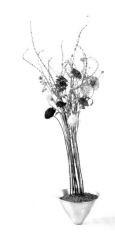

集合具有中程度主張的花材，營造自然錯落的高低差，不僅是正面，側面及背面也都要兼顧。最後再以多花素馨調節整體的比例分配。

花材

雪柳・翠珠・松蟲草・陸蓮・黑種草・多花素馨・白砂

花材的選擇要點

在添加動態時，也要注意避免花材集合的部分過於沉重。將中程度主張的花材集合在一起形成花束的印象。選擇松蟲草、陸蓮、翠珠、黑種草等花材，以及表現動態的雪柳和多花素馨。

作品的製作要點

① 為了強調動態，保持自然向上延伸的姿態非常重要。

② 但也要特別強調從花器延伸出來的花莖有「被捆在一起」的感覺，對葉片進行處理，營造出極端的「靜態」。

③ 比例方面，以視覺上的寬度：高度＝3：（5至8）來構成

④ 和雪柳向上延展的動態相應，多花素馨則要注重描繪向下的柔和曲線。

（3）釋放出豐富的色彩的寧靜

　　使用主張較強和富色彩變化的花材搭配組合，形成熱帶風情的設計。各花材的主張較強，因此這一主題在連貫形狀、色彩、動態的難易度較高。

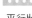

非對稱形　　複數焦點　　平行狀

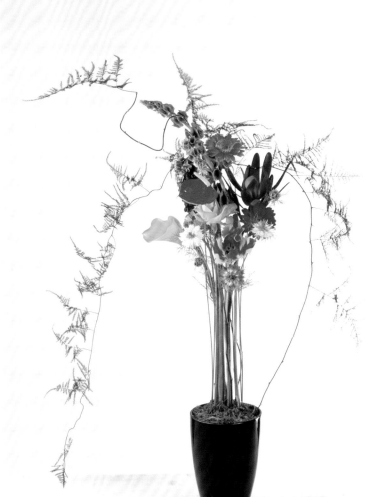

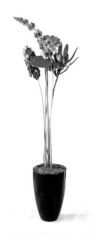

在「花束」中心將飛燕草、木百合、火鶴、太陽花等製作出略微非對稱的安排。

加入中程度主張的材料，透過花材的集合，在對稱的位置上達到非對稱平衡。

花材
火鶴・木百合・飛燕草・陸蓮・玫瑰・鬱金香・海芋・貝殼花・文竹・苔草

花材選擇要點
利用大主張的花材和中程度主張的花材搭配組合。以熱帶風情為主題，將色彩極為鮮豔的花材協調地搭配在一起，作為中心部分的材料。中程度主張的花材可作為輔助花材。

作品製作要點
① 想要將花莖插成被捆綁在一起般，要先插入作為主角的材料。尤其是主張較強的材料為主角時，主花形成的骨架決定著整體的印象，一定要嚴謹的描繪出設計構圖。
② 比例方面，以寬度：高度＝ 3：（5至8）的基準來構成。
③ 在中心的靜態部分加上文竹來增添動態感。

變化形　朦朧而有動感的寂靜

花材
孔雀草・千鳥草・飛燕草・米香・瓊麻
・石頭・拉菲草

作品的製作意圖
讓花朵在高的位置集合形成花束印象的
主題，是這個設計的原形。雖是極為正
統的樣式，但是良好的掌握了各個花材
的動態組合。相較於組合個性較強的材
料，將富有動感的材料組合在一起，表
現其統一感，更具有難度。根部以拉菲
草捆綁並予以固定，在花器裡沒有用海
綿，反而是放入石頭來固定花材。

在高處集結的──設計和檢查要點

① 作品是否按照對稱或非對稱造形的平衡原則配置花材？

② 是否以花莖較長的花束印象，製作出較高的構成？

③ 是否使用具有長度的花材？

④ 在高的位置上，是否有使用相應表現的花材？

⑤ 是否有使用大主張的花材和中程度主張的花材搭配組合？

⑥ 葉材是否有進行適當的去除，讓向高處延伸的花莖能夠更具體的表現？

⑦ 插腳附近的花材是否都是呈平行狀？

⑧ 作品的下方是否有製作出靜態的構成？

⑨ 重點雖然安排在高處，但是整體的平衡是否有達成？

⑩ 作品整體的構成比例是否遵照黃金比例（高5至8：寬3為基準）製作的？

 ## 靜與動的對比

利用具有靜態的和動態的材料形成對比，同時又富有律動感的作品。

（1）垂直的「靜」和橫向的律動感

這是「靜」和「動」形成鮮明對比的主題。在這個設計裡，直線型的素材和向上生長頂部有圓形花朵的材料，以高低差排列出律動，形成「動」的表現。加入曲線後進一步強調動靜對比。

非對稱形　　複數焦點　　平行狀

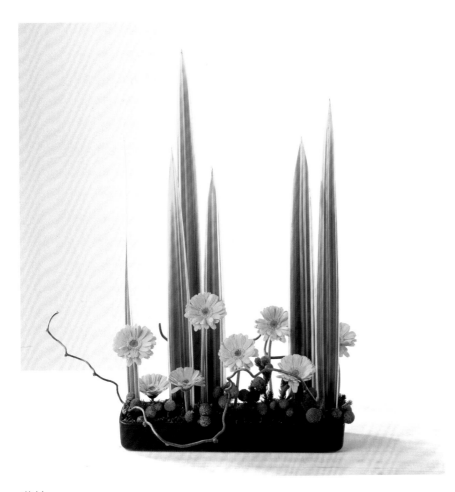

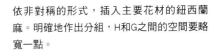

依非對稱的形式，插入主要花材的紐西蘭麻。明確地作出分組，H和G之間的空間要略寬一點。

將用於表現律動感的太陽花，按各群組的分量感，插出緩和的高低起伏。在根部也同樣高低錯落的插入珊瑚果，最後再加入曲線的獼猴桃藤就完成了。

花材

紐西蘭麻‧太陽花‧珊瑚果‧獼猴桃藤‧苔草

花材的選擇要點

選擇靜態與動態的材料，再加上能起強調作用的曲線素材。以紐西蘭為靜、獼猴桃藤為有動感的曲線，以及透過高低差形成律動感來強調動的太陽花。和花瓣較小的花材相比，形狀明顯、生氣勃勃的花材更適合本主題。

作品的製作要點

① 在整個花器中以非對稱的構成方式將花材分組。最難的是群組間距離的確定，主群組H和對抗群組G之間若能形成較遠的距離，就比較容易表現出「動」的律動感。

② 整體的平衡以形成高度：寬：深＝5：5：√3的長方體為基準。

（2）緩緩飛揚的節奏感

以花材的高低差來表現「動」的設計。向上伸展的「動」，彷彿穿過靜止的空間。像用音符譜曲一般，創造大自然的節奏感。

非對稱形　　複數焦點　　平行狀

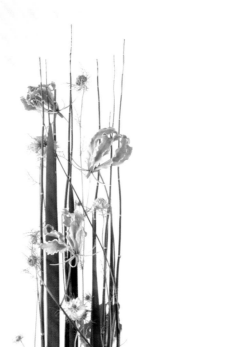

以紐西蘭麻和木賊搭配組合，形成較不明顯的非對稱群組，注意空間的安排。

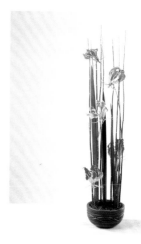

以花瓣具有特殊花形的火焰百合，沿著縱向線條，保持一定的間隔從內側插入。再從中穿插黑種草和鋼絲草，營造柔和的節奏感。

花材

木賊・紐西蘭麻・火焰百合・黑種草・鋼絲草・黑砂

花材選擇要點

以紐西蘭麻和木賊營造「靜」的部分，在這個主題，基本上要避免使用對比強烈的配色。火焰百合將木賊的深綠色及紐西蘭麻的茶色，搭配成和諧的融合。黑種草和鋼絲草則形成剛硬的線條和柔美的動感。

作品製作要點

① 上一個作品是橫向延伸的靜與動的組合，而這個主題則是利用縱向的比例來表現靜與節奏感的對比。在縱向靜止的空間中，加入了動態的元素。

② 和前作一樣，要注意各群組之間的空間，H和G之間的距離要稍微拉大一些。

③ 火焰百合的密度不要安排過大，留出適當的空間，安排錯落不一的高低差，這樣就可以營造出輕盈的節奏感。

（3）粗直線條和沉穩的「動」

在作品中加入了具有流動感的線條和自然曲線的素材，比上一個作品更加強調「靜」與「動」的對比。保持頂部和底部空間的平衡，是作品成功的關鍵。

非對稱形　複數焦點　平行狀

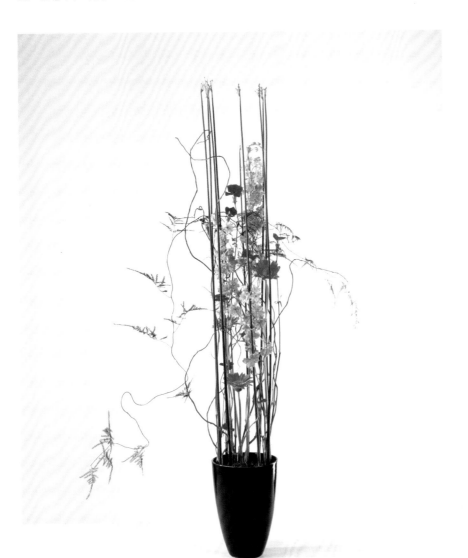

以太藺做靜態的群組，群組之間的空間務必製作較「疏」的部分。雲龍柳在這個階段插入。

插入的花材盡量都將葉子去除乾淨，使花朵能夠更加突出。藉由加入有輕盈感的文竹，以營造整體的平衡。

花材
太藺‧千鳥草‧撫子花‧太陽花‧文竹‧雲龍柳‧黑砂

花材選擇要點
利用高度可達2m，頂端開著茶色小花的太藺為作品做出封閉的輪廓。千鳥草是表現靜態部分的主角，藉由高低錯落營造出律動感，並以撫子花和太陽花作為輔助。以雲龍柳和文竹演出作品的流動感。

作品製作要點
① 藉強調作品縱長的比例，讓構成看起來更加立體。根據植物的自然生長狀態，作品的比例可以依寬度：高度＝3：8的黃金比例為基準，基本上高度加到5，都是可以容許的範圍。
② 在靜態空間裡營造律動感時，如果能先確定中心位置，會比較容易安排。此時，將動的位置限定在靠近中央部分，盡量避免破壞靜中有動的效果，花材以少量的添加為重點。

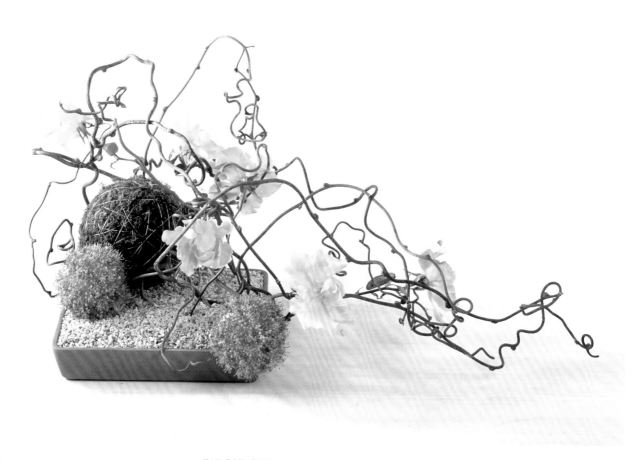

花材
苔球・玫瑰・大蔥花・彌猴桃藤・貝殼砂

作品製作意圖
在構圖、技巧都是略有難度的作品。是把靜止的、有律動感的，同時作為主要象徵的作品。覆蓋著青苔的球體＝滾動物體處於靜止狀態的位置，是為這個設計的要點。球形是通過手工加工將海綿形成圓形，再以銅絲將苔草纏繞在外側作固定。

靜與動的對比——設計與檢查要點

① 作品是否按照對稱或非對稱造形的平衡原則配置花材？
② 是否有按複數焦點的要求插入花材？
③ 是否有將靜態和動態的花材以適當的分量做安排？
④ 以花材作為靜的要素與動的要素時，是否有配置成明確的對比？
⑤ 為了避免破壞靜止的效果，是否有效控制花材插入中間部分的分量？
⑥ 是否有適度的留白（空間）和安排高低差？
⑦ 是否有避免對比強烈的色彩搭配，以減少破壞靜動對比的效果？
⑧ 是否能有靜動對比的效果，又有保持作品的統一感？
⑨ 作品整體的造形是否有遵循黃金比例（8至13）：5：3？

13. 古典的非對稱造型新娘捧花

使用鐵絲技巧製作非對稱形式的新娘捧花，以黃金比例為基準，由四個部分構成。

（1）「乾淨俐落的」捧花

使用捧花花托的新娘捧花是50至60年代間的主流樣式。採用令人耳目一新的非對稱形式。根據使用目的滿足其條件的造形，花材的選擇極為重要。

非對稱形　　單一焦點　　放射狀

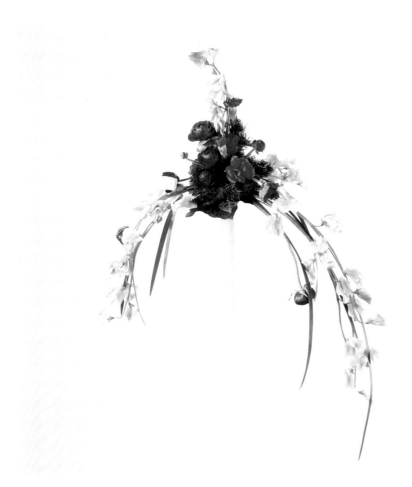

所有插入花托的花材皆用鐵絲技巧加工處理好（參照P.37）。花托中心部分用白鶴芋和較大常春藤葉子。

從橫向的角度來看，此為右側的正面。請確認附屬群組和對抗群組的線條、主群組和附屬群組的線條彼此間的關聯。

從正面斜上看的角度。請確定各個群組的角度。

花托中心部分要做出自然的高低差。在中心部分使用的康乃馨也要分別插入各群組內，以加強作品的統一感。

花材
香豌豆花・康乃馨・陸蓮・常春藤・壽松・春蘭葉・白鶴芋

花材的選擇要點
用香豌豆花做出作品的線條，與新娘「乾淨俐落」的印象相呼應。選用春蘭葉作出流動的線條。花托的中央部分是集結線條的環節，為考量整體搭配的協調，不要選擇主張較強的材料，宜選擇中程度主張的材料。

作品的製作要點
① 主群組、附屬群組、對抗群組，特別是附屬群組的劃分要明確。以中央部分為主，花材的長度以此為中心作延伸，分別以3：3：8：5的比例為基準，取得整體的平衡。
② 從正面看左右二側的長度以8：5為基準，角度不要開的太大。對抗群組從中心展開30°，附屬群組則45°左右，大致的劃分空間。
③ 花材的角度取決於所處的群組，不僅要從正面，也要從側面、斜向等作確認。

（2）「華麗的」捧花

根據新娘站立的位置不同，非對稱形的方向也隨之改變。範例是以新娘站在右側時的造型。根據花材所具有的主張程度，考量各群組的分量感以及素材之間的關連。

非對稱形　　單一焦點　　放射狀

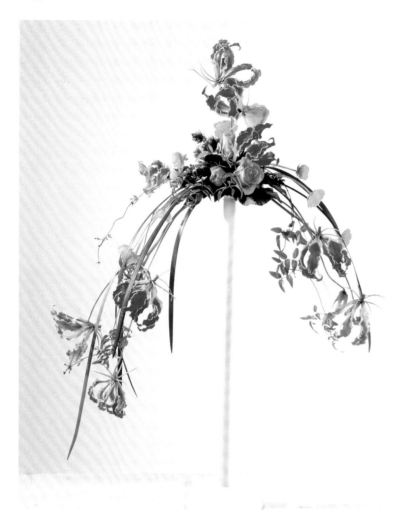

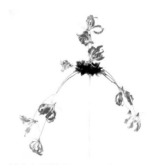

製作左側較長、分量感較大的對抗群組。花托中心部分安排白鶴芋和常春藤的葉子。

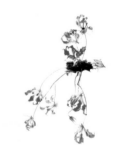

從側面看的角度。

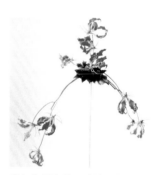

重心位於流動下垂的下方，透過花材和葉材的添加來取得視覺平衡。用多花素馨來強調輕盈的流線形。

從斜上方看的角度。

花材
火焰百合・玫瑰・陸蓮・常春藤・白鶴芋・壽松・多花素馨・春蘭葉

花材的選擇要點
新娘捧花禁用易掉色、花粉易沾染、易散落的花材。主張太強的花材也在選擇之外，但是華麗的花材能讓禮服更加出眾。姿態華麗的火焰百合花瓣較大，要有意識地以較輕盈的、富有動感的花材與它搭配。

作品的製作要點
① 造型要點和前一個作品相同，主花的視覺效果較強，所以使用的數量以少為宜。使用流線形的葉材調整整體的分量感及平衡。
② 流動的曲線和中央豎立的直線的形態要明確。以鐵絲輔助各種線條的成形，即使在花托中心的綠葉也要上好鐵絲。同時要注意避免這些人工料暴露在外。

變化形　「愛的誓言」捧花

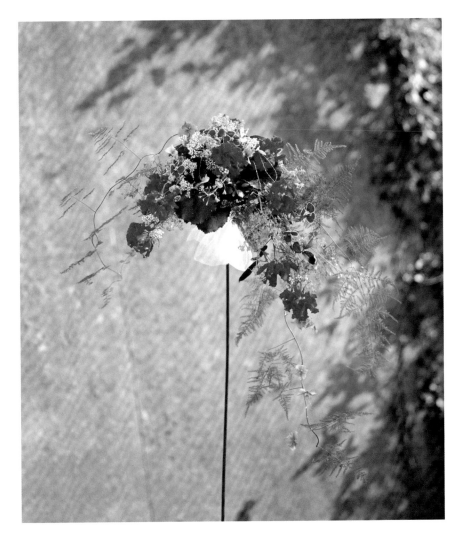

花材
玫瑰·撫子花·繡球花·玉米百合·金翠花·文竹·銀河葉

作品的製作意圖
新娘捧花多以「純白」為印象。但為了襯托白色禮服，也可運用色彩豐富的花材，花語是「愛情」、「我心唯君知」的紅玫瑰，非常適合擔任這個捧花的主角。用鐵絲輔助花莖的繡球花迎風舞動的演出非常俏皮可愛。這是把古典捧花演繹的更加時尚的設計，是目前被廣泛使用的非對稱造型新娘捧花。基本以H-G-N群組形成平衡。

古典的非對稱造型新娘捧花——設計和檢查要點

① 所有的花材是否有按單一焦點的要求插製？

② 作品是否由從焦點營造向下流動最長的線、再從焦點的另一側向下方流動的線、從焦點向上流動的線、從後方延伸的線等四個部分所構成？

③ 上述的四個部分是用8：5：3：3的基準來安排長度？

④ 是否用中程度主張和主張較小的花材搭配組合進行製作？

⑤ 鐵絲技巧是否正確的使用，且鐵絲加工的部分沒有外露？

⑥ 從正上方看，四個部分的構成是否有避免形成一直線？

⑦ 花材的配置是否不偏不倚，前後左右是否形成了立體的平衡？

⑧ 花托手把的部分有沒有用緞帶纏繞做裝飾，花藝膠帶的部分是否有遮蓋完全？

⑨ 作品不僅要達到視覺的平衡，也要做到物理上的平衡，並且是否有考量手捧時的安定感？

⑩ 使用的花材是否適合新娘捧花，作品是否優雅完美？

14. 使用纏繞的技巧

用藤蔓類花材和纖細的枝條等纏繞成環狀，發揮這些線條的特色，同時讓它們在作品中和花材融為一體。

（1）橫向纏繞的結構體

用纏繞藤蔓類或細枝、細莖等較長的素材，創造出姿態優美的造型和多樣性的設計。使用藤蔓類素材是這類設計的基本型。

對稱形

複數焦點

纏繞狀

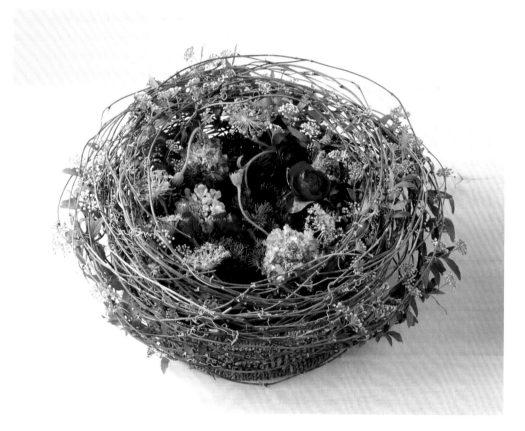

花材

乾燥的獼猴桃藤 · 小手毬 · 翠珠 · 陸蓮 · 松蟲草 · 壽松

花材選擇要點

使用了乾燥的獼猴桃藤。為了使花材和藤蔓有整體感，選擇花莖較長，花和葉有適度分散的小手毬。為了控制整體的色調，選擇翠珠等色彩不會喧賓奪主的花材。

作品的製作要點

① 藤蔓朝一定的方向纏繞捲曲，中等粗細的藤蔓之間不要過於密集，為了和花籃協調一致，刻意做出不規則的線條，呈現自然的動感。
② 沿著藤蔓彎曲的方向插入小手毬，注意莖和葉的形態不要營造得過密。
③ 插在中央的花材要能表現出花田的印象。不要插成豎直狀的，整體的趨勢要順著藤蔓纏繞的方向。
④ 海綿的位置要低。為了突顯藤蔓的線條，花材的高度不宜插得過高。

以花籃作為花器使用時，需要在海綿和花籃之間墊一層玻璃紙以防漏水。

（2）線圈狀的纏繞

在線圈狀纏繞的基部上，靈活運用葉材自在多變特性的設計。關鍵是把握線圈般交錯纏繞的輪廓，和插入花材之間的量體及配置平衡。

對稱形　　複數焦點　　纏繞狀

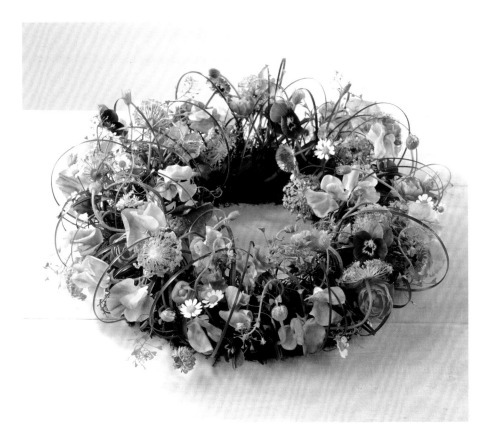

花材
熊草・翠珠・香豌豆花・洋甘菊・三色堇・雛菊・玫瑰・薺菜・苔草

花材選擇要點
選用靈動又清爽柔和的熊草作為主角，搭配花莖有共通形態的翠珠、香豌豆花等。關鍵是將「頂端有球形花朵」的花材聚集在一起，呈現出柔和的外觀和協調的效果。

作品製作要點
① 把海綿放入環形花器裡，纏繞上苔草做成基部。
② 插作時注意充分利用花莖、花朵的自然動態。適當分散花材，做到疏密有致、色彩平衡。
③ 插入花材時不要過寬，留出圓環中間的空間，避免破壞甜甜圈般的形狀和熊草的動態。
④ 除去大部分的葉片，以突顯花莖的弧度。

用熊草插入基部，由外側向內側、由內側向外側互相交錯，營造躍動感。

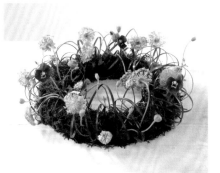

大致等間距地插入用來營造主色調的花材，可以把這個步驟當作是製作花的骨架。

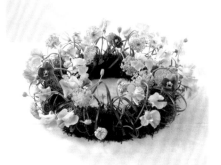

一邊注意整體的平衡，一邊為作品加入「肌肉」，除了翠珠以外，其他花材不要在同一點重複插入。

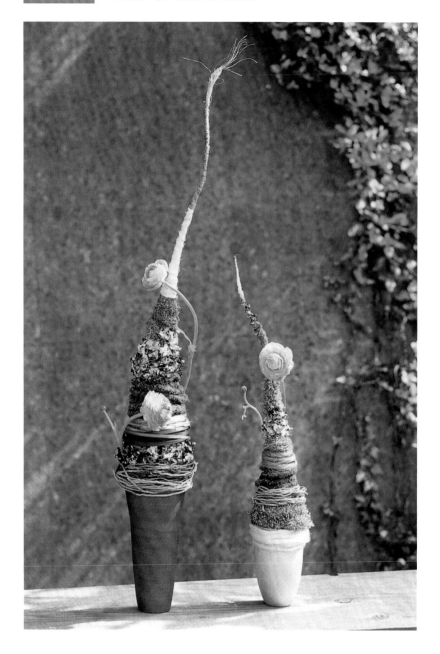

花材

瓊麻・銀苔蘚・愛爾蘭苔蘚・小米・馬尼拉麻
纖維（即棕櫚樹的纖維，白、粉）・苔草繩・
萬代蘭的根・春蘭葉・陸蓮

作品製作意圖

纖維狀的材料、鐵絲、毛線等可「卷曲」的材
料都可以用於這個主題。本作品使用棕櫚樹纖
維和鐵絲造型，通過植物的根與苔蘚等的組
合，展現出無限可能性。在纏繞的中心部位放
入較高的海綿，海綿頂部插入鐵絲（4根），營
造出向上伸展的曲線。陸蓮的粉色是造型的點
綴部分。

使用纏繞的技巧──設計和檢查要點

① 是否巧妙地運用纏繞花材後所產生的效果？

② 是否有效地利用易於表現曲線的花材（如藤蔓類等纖細的枝條）？

③ 是否運用主張程度不強的花材和葉材進行搭配？

④ 纏繞的花材自身以及其形成的曲線是否清晰可見？

⑤ 固定花材的鐵絲等加工部分是否有隱藏？

⑥ 以纏繞部分作為主要構成要素時，所插入花材是否有避免破壞其平衡？

⑦ 作品中的纏繞部分和非纏繞部分是否融為一體，協調一致、沒有違和感？

⑧ 包括花器在內的作品整體比例是否以寬度：深度：高度＝8：8：5為基準？

15. 相互交叉的

讓花材的自然曲線彼此形成立體的交叉，在作品中融為一體。

（1）舞動般的立體感

這是把擁有自然弧線的花材組合起來，做出立體構成的設計。使用花器整體，在上方讓花材從前後左右相互交叉，展現出深度和立體感。

非對稱形　　複數焦點　　交叉狀

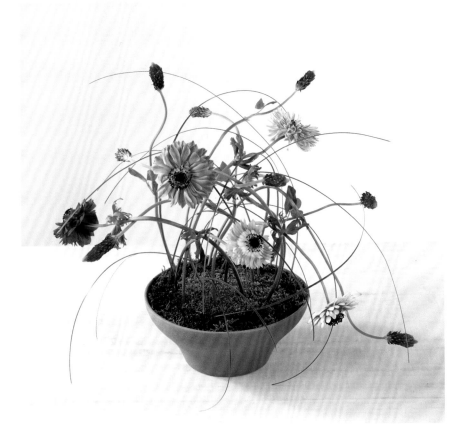

花材
絳車軸草・白頭翁・熊草・苔草

花材選擇要點
這個主題不可選用直線條的花材，要選用擁有自然弧線的花材。把花莖柔軟、主張程度從中等到弱小的花材組合搭配在一起。這裡選用的是絳車軸草和白頭翁。

作品製作要點
① 使用花莖呈自然曲線的花材，盡可能利用其自然的曲線，如有需要可以用花藝鐵絲加工輔助成形。
② 在整個花器上面均勻地插入花材，不要有重複的焦點。讓花莖分別從前後左右相互交叉，同時注意不要有三枝或以上的花材同時交會於一點。
③ 作品應該是不明顯的非對稱造型。描繪出曲線的花材應按各自的分組插入適當的位置。

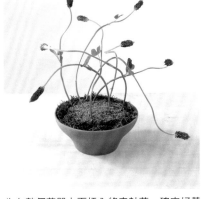

先在整個花器上面插入絳車軸草，確定好基本的線條。注意不要讓三枝花材同時交會於一點。

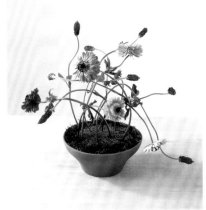

用絳車軸草形成緩和的群組，再用白頭翁強調輪廓。在營造自然線條的同時，依非對稱的排列法進行插作。用熊草完善整體的圓形效果。

（2）相互交叉的柔美的比翼之交

　　這是把花莖生長姿態相對較直的花材，和彎曲狀的花材相互搭配，營造出立體感的設計。特徵是使用的花材較少，由主張程度中等到弱小的花材組合出柔美輕盈的效果。

非對稱形　　複數焦點　　交叉狀

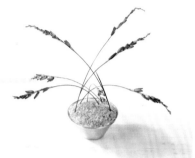

用玉米百合做出骨架。相對於花器高度比例約為3：5。插作時所描繪的弧形，需按一定的節奏感向外伸展。

用虞美人做出深度和立體感。一枝枝逐步插入的同時，確保整體分量的平衡。

花材

虞美人‧玉米百合‧砂子

花材選擇要點

突顯花材的自然動態和原生形態是本主題的基礎。在色調方面，注意不要破壞主題，使用和諧的配色。選用虞美人將色彩統一成淡暖色的淺色調，這些大花瓣的花材，把玉米百合的姿態襯托得更加富有韻律感。

作品製作要點

① 為了強調花莖自然的弧度，使用花材幾乎除去了所有的葉片。根據花器的大小、整體分量的不同，葉子的處理程度也各不相同。

② 利用花材插入的位置製作非對稱的分組，造型最終要達到的任務是，要做出植物自然的生長曲線。需要重視的是，在相互交叉中所產生的動感。

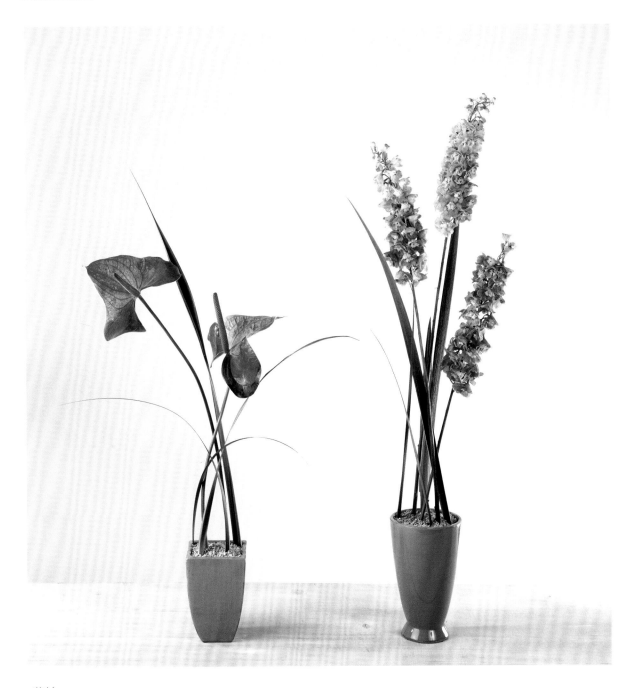

花材

（右）飛燕草・青龍葉・砂

（左）火鶴・紐西蘭麻・砂

作品製作意圖

以「交錯的線條」形成作品時，初學者首先要練習基本的橫長型配置，這樣的形式比起前作，是技巧更加提升的製作方式。屬於較簡潔的設計，注意葉材的處理，著重強調直線和直線、曲線和曲線的交叉，同時表現主張程度強度的不同。範例中分別展現向上生長重心較高的花材，和葉材的直線及曲線的兩種組合。也要注意作品中有沒有按非對稱構成，營造出高中低不同高度。

花材

巧克力波斯菊・玉米百合・黑種草・翠珠・玫瑰・米花・陸蓮・虞美人・薺菜・砂子

作品製作意圖

和之前的作品「向外的」躍動感相比,這個設計是表現「向內的」的植生形態。選擇莖、葉、花都相對柔軟的花材,讓它們自然又自由地交叉。這在技術上、設計上都需要有相當高度技巧的必要構圖,彎曲的線條、傾斜的角度、交叉的密度、葉子的處理、複數焦點的平衡等,所有要素都要圍繞主題保持統一感。

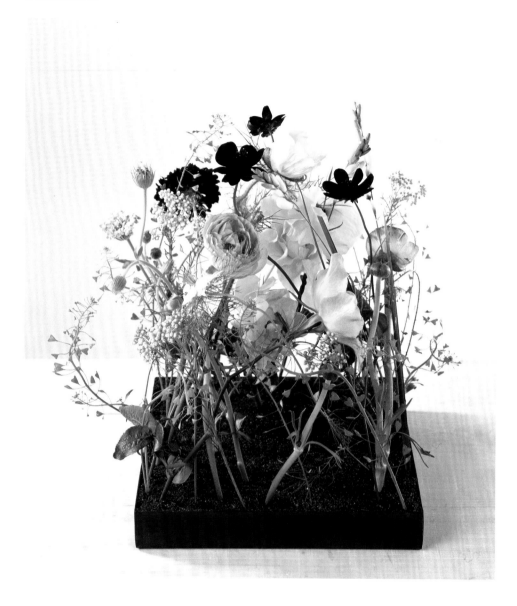

相互交叉的——設計和檢查要點

① 是否按照非對稱排列法的平衡原則配置花材?
② 有沒有讓花材彼此交叉的同時靈活運用花材向外伸展的動感,是否製作出了向內交叉的構成?
③ 是否讓擁有自然曲線的花材在前後左右相互交叉,且形成留白(空間)?
④ 是否用中程度主張和主張較小的花材搭配組合進行製作?
⑤ 是否做到插腳不重疊?
⑥ 是否避免三枝以上的線條在同一個點交會?
⑦ 是否將花材插入前後方的不同位置營造出縱深感?
⑧ 有沒有適當地處理葉子使花莖的交叉清晰可見?
⑨ 是否將花材的動態以不違反自然的方式交叉?
⑩ 作品整體的姿態是否依循8:5:3的黃金比例構成,有沒有達到優美平衡的效果?

EUROPEAN
FLORAL DESIGN

EUROPEAN
FLORAL DESIGN